王鐸

行書 集字 漢詩選

月刊 書藝文人畵 法帖시리즈 40

왕탁행서집자한시선

研民 裵敬奭 編著

月刊 書藝文人畵

目　次

王鐸集字 行書漢詩選

일러두기

一. 본책은 왕탁서법을 학습후 集字하여 작품을 꾸미기 위한 기초 자료를 목적으로 한 기본 字形의 제시임으로 작가 스스로 좋은 결구를 채택하면 더욱 좋을 것임

一. 왕탁 작품의 자료중에서 漢詩를 집자해야 하는 한계상 전체적인 흐름이 일관되지 않을 수 있음.

一. 字形의 기본제시에 불과하므로 행서 작품 구성상 요구되는 결구 및 장법상의 大小, 長短, 强弱, 曲直 등과 軸綫의 흐름은 새롭게 작가의 의도대로 변형을 요구함.

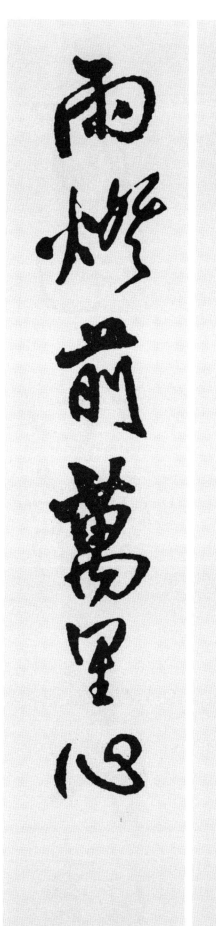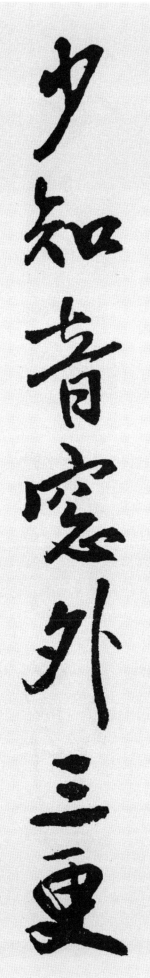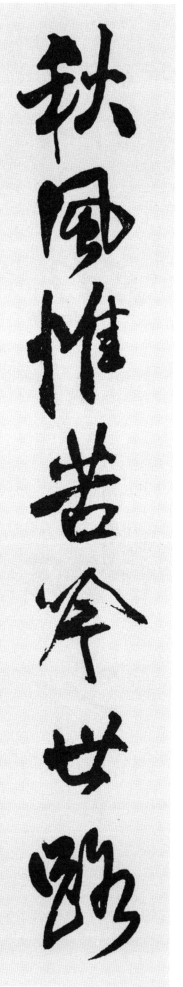

1. 秋夜雨中
〈孤雲 崔致遠〉

秋 가을 추
風 바람 풍
惟 오직 유
苦 쓸 고
吟 읊을 음

世 세상 세
路 길 로
少 적을 소
知 알 지
音 소리 음

窓 창 창
外 바깥 외
三 석 삼
更 시각 경
雨 비 우

燈 등 등
前 앞 전
萬 일만 만
里 거리 리
心 마음 심

2. 樂道吟
〈息庵 李資玄〉

春 봄 춘
光 빛 광
花 꽃 화
猶 오히려 유
在 있을 재

天 하늘 천
晴 개일 청
谷 골 곡
自 스스로 자
陰 그늘 음

不 아니 불
妨 막을 방
彈 튕길 탄
一 한 일
曲 곡조 곡

祗 다만 지
是 이 시
少 적을 소
知 알 지
音 소리 음

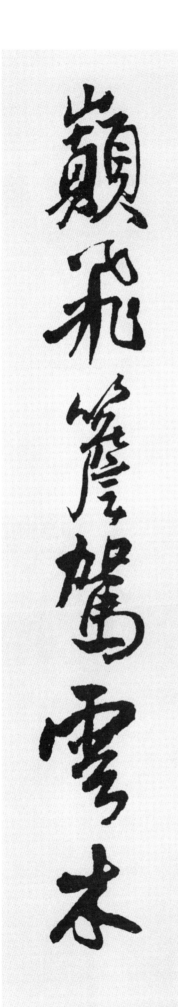

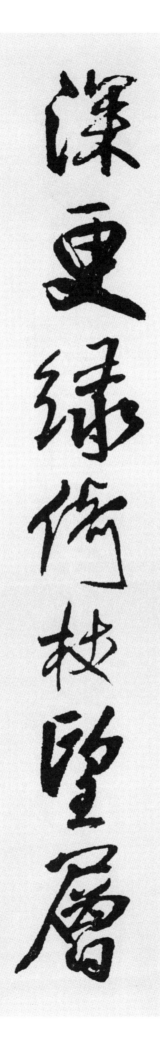

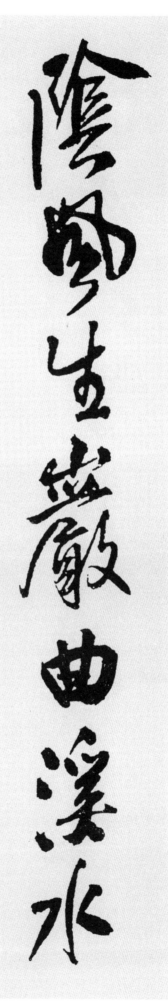

3. 普德窟
〈益齋 李齊賢〉

陰 그늘 음
風 바람 풍
生 날 생
巖 바위 암
曲 굽을 곡

溪 시내 계
水 물 수
深 깊을 심
更 더욱 경
綠 푸를 록

倚 의지할 의
杖 지팡이 장
望 바랄 망
層 층 층
巔 산마루 전

飛 날 비
簷 추녀 첨
駕 탈 가
雲 구름 운
木 나무 목

4. 春興

〈圃隱 鄭夢周〉

春 봄 춘
雨 비 우
細 가늘 세
不 아닐 부
滴 적실 적

夜 밤 야
中 가운데 중
微 가늘 미
有 있을 유
聲 소리 성

雪 눈 설
盡 다할 진
南 남녘 남
溪 시내 계
漲 넘칠 창

多 많을 다
少 적을 소
草 풀 초
芽 싹 아
生 날 생

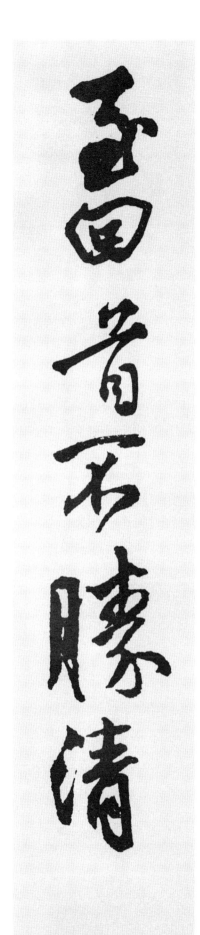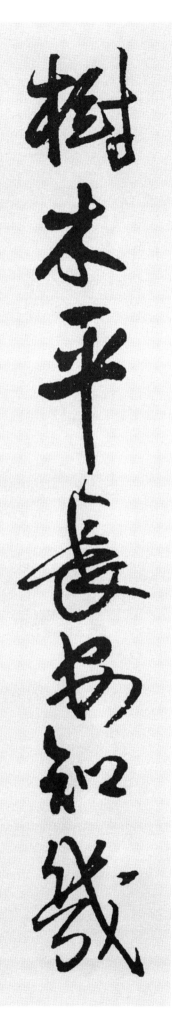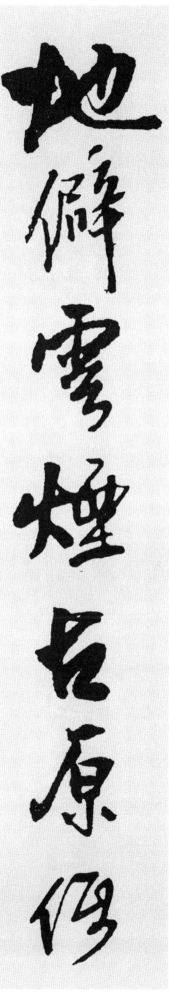

5. 洪原邑館
〈止浦 金坅〉

地	땅 지
僻	편벽칠 벽
雲	구름 운
煙	연기 연
古	옛 고

原	언덕 원
低	낮을 저
樹	나무 수
木	나무 목
平	고를 평

長	길 장
安	편안 안
知	알 지
幾	그기 기
至	이를 지

回	돌 회
首	머리 수
不	아니 불
勝	이길 승
淸	맑을 청

6. 送白光勳還鄉

〈石川 林億齡〉

江 강 강
月 달 월
圓 둥글 원
復 다시 부
缺 빠질 결

庭 뜰 정
梅 매화 매
落 떨어질 락
又 또 우
開 열 개

逢 만날 봉
春 봄 춘
歸 돌아갈 귀
未 아닐 미
得 얻을 득

獨 홀로 독
上 오를 상
望 바랄 망
鄉 고향 향
臺 누대 대

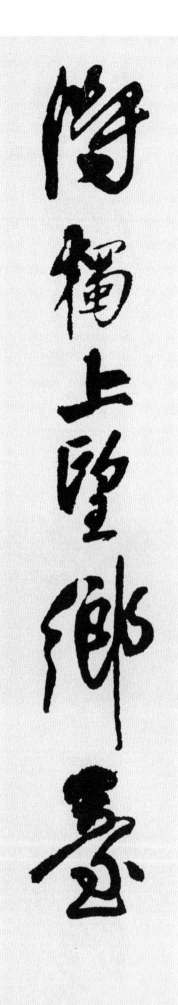
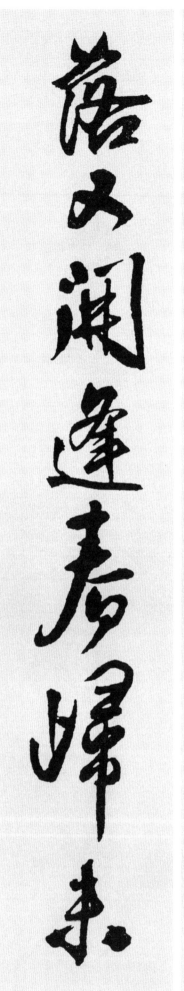
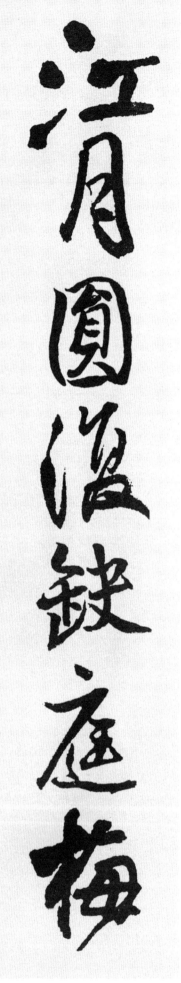

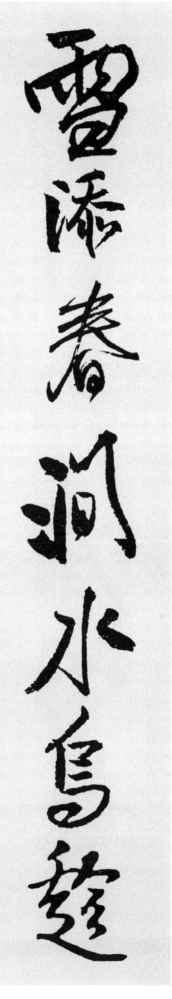

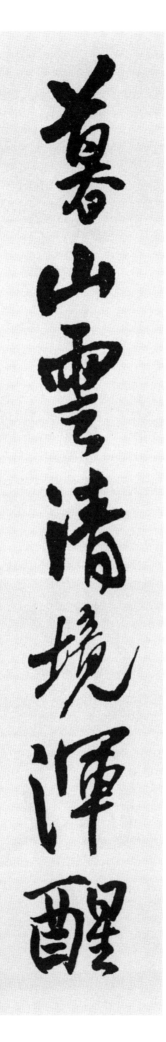

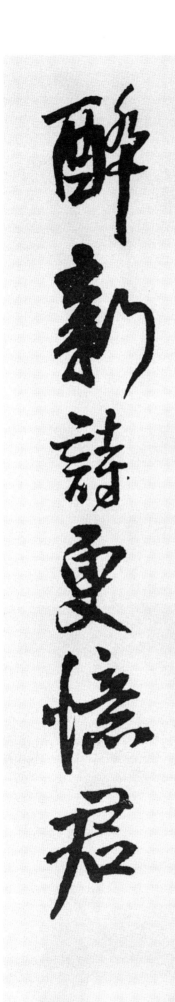

7. 萬里
〈挹翠軒 朴誾〉

雪 눈 설
添 더할 첨
春 봄 춘
澗 산골물 간
水 물 수

烏 까마귀 오
趁 따를 진
暮 저물 모
山 뫼 산
雲 구름 운

淸 맑을 청
境 지경 경
渾 섞일 혼
醒 술깰 성
醉 취할 취

新 새 신
詩 글 시
更 다시 경
憶 기억할 억
君 그대 군

8. 山中
〈栗谷 李珥〉

採 캘 채
藥 약 약
忽 문득 홀
迷 헤맬 미
路 길 로

千 일천 천
峰 봉우리 봉
秋 가을 추
葉 잎 엽
裏 속 리

山 뫼 산
僧 중 승
汲 물길을 급
水 물 수
歸 돌아갈 귀

林 수풀 림
末 끝 말
茶 차 다
烟 연기 연
起 일어날 기

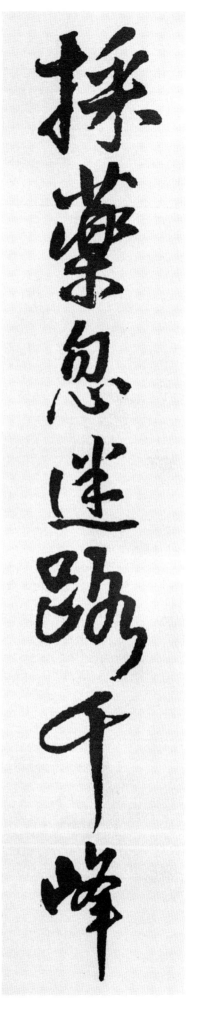

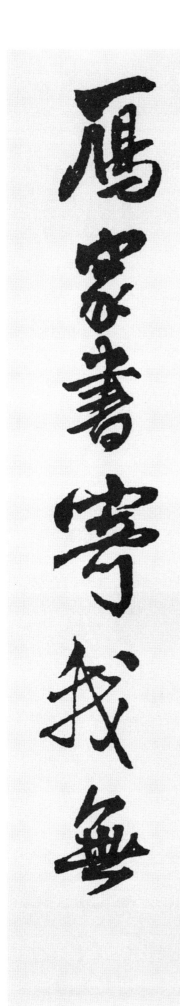
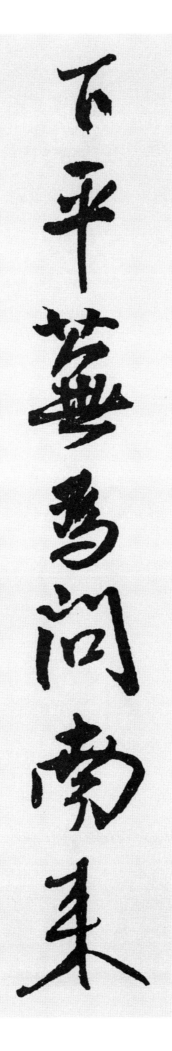
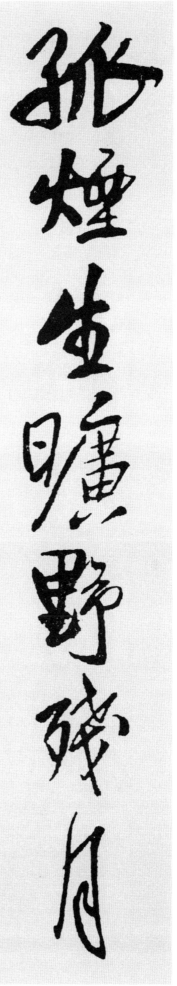

9. 秋思
〈蓬萊 楊士彦〉

孤 외로울 고
煙 연기 연
生 날 생
曠 넓을 광
野 들 야

殘 남을 잔
月 달 월
下 내릴 하
平 고를 평
蕪 황무지 무

爲 하 위
問 물을 문
南 남녘 남
來 올 래
鴈 기러기 안

家 집 가
書 글 서
寄 부칠 기
我 나 아
無 없을 무

10. 夜雨
〈松江 鄭澈〉

蕭 쓸쓸할 소
蕭 쓸쓸할 소
落 떨어질 락
葉 잎 엽
聲 소리 성

錯 그르칠 착
認 알 인
爲 하 위
疏 성글 소
雨 비 우

呼 부를 호
僧 중 승
出 날 출
門 문 문
看 볼 간

月 달 월
掛 걸 괘
※掛로도 통함
溪 시내 계
南 남녘 남
樹 나무 수

蕭蕭落葉聲　錯認
爲疏雨呼僧出門
看月挂溪南樹

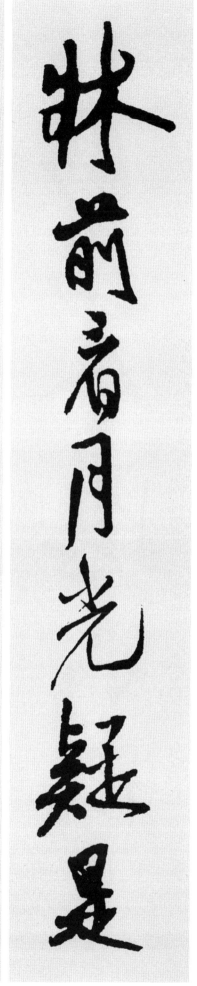

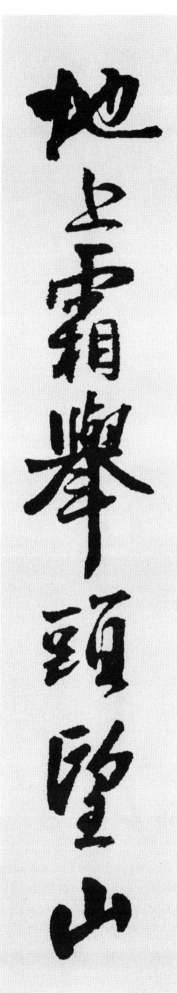

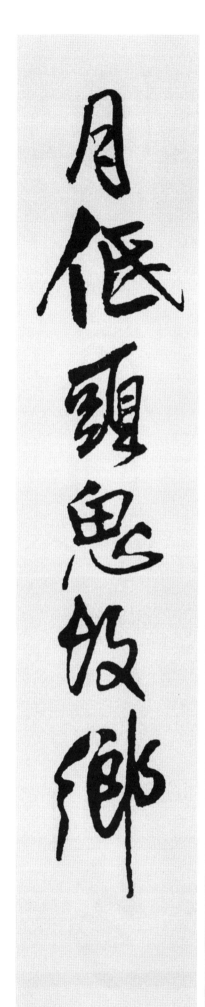

11. 靜夜思
〈李白〉

牀 침상 상
前 앞 전
看 볼 간
月 달 월
光 빛 광

疑 의심할 의
是 이 시
地 땅 지
上 윗 상
霜 서리 상

擧 들 거
頭 머리 두
望 바랄 망
山 뫼 산
月 달 월

低 낮을 저
頭 머리 두
思 생각 사
故 옛 고
鄕 시골 향

12. 秋夜寄邱二十二員外
〈韋應物〉

懷 품을 회
君 그대 군
屬 속할 속
秋 가을 추
夜 밤 야

散 거닐 산
步 걸을 보
詠 읊을 영
涼 서늘할 량
天 하늘 천

空 빌 공
山 뫼 산
松 소나무 송
子 열매 자
落 떨어질 락

幽 그윽할 유
人 사람 인
應 응할 응
未 아닐 미
眠 잠들 면

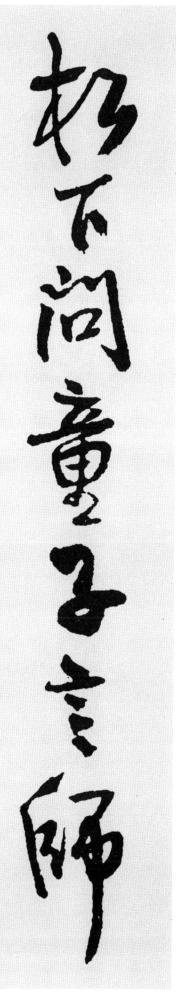

13. 尋隱者不遇
〈賈島〉

松 소나무 송
下 아래 하
問 물을 문
童 아이 동
子 아들 자

言 말씀 언
師 스승 사
採 캘 채
藥 약 약
去 갈 거

只 다만 지
在 있을 재
此 이 차
山 뫼 산
中 가운데 중

雲 구름 운
深 깊을 심
不 아닐 부
知 알 지
處 곳 처

14. 鹿柴
〈王維〉

空 빌공
山 뫼산
不 아니불
見 볼견
人 사람인

但 다만단
聞 들을문
人 사람인
語 말씀어
響 소리향

返 돌아올반
景 볕경
入 들입
深 깊을심
林 수풀림

復 다시부
照 비칠조
青 푸를청
苔 이끼태
上 윗상

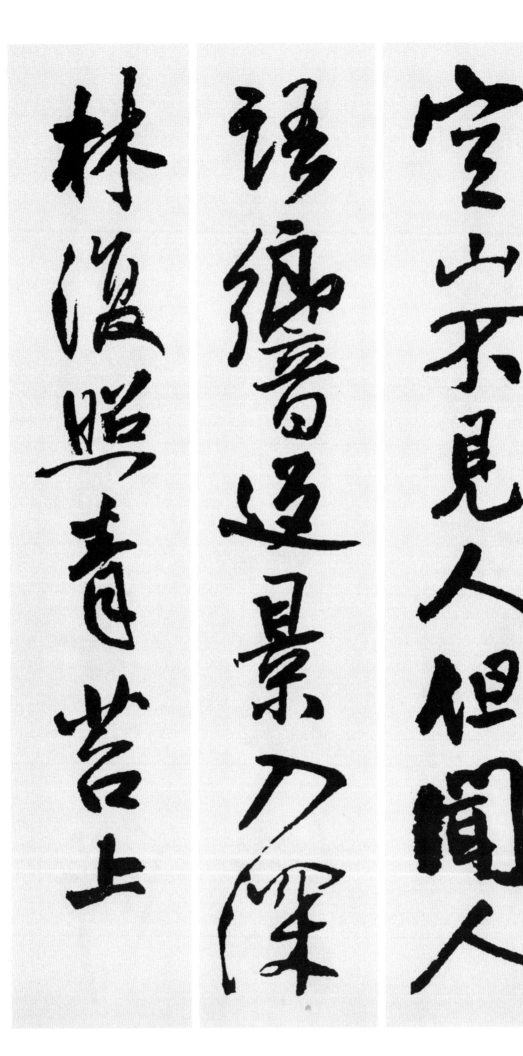

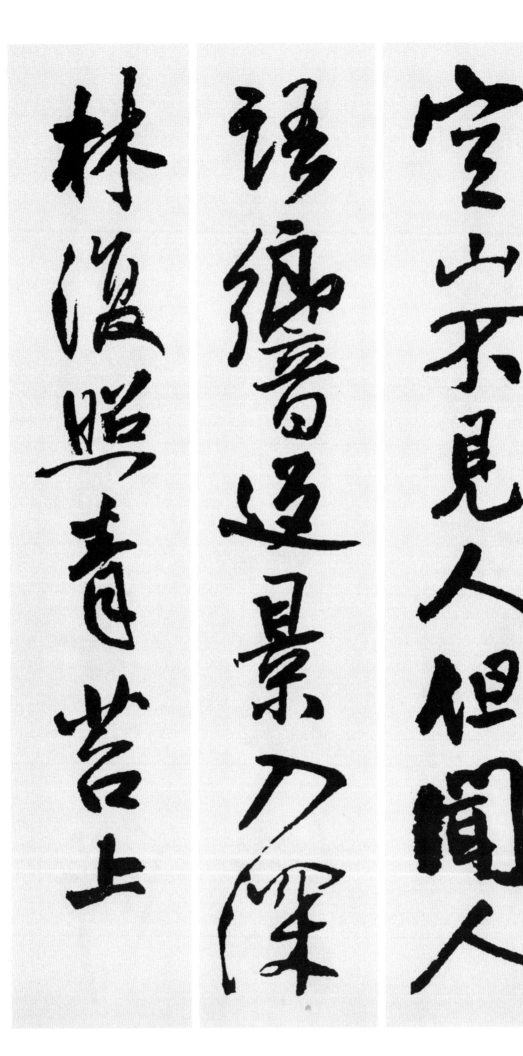

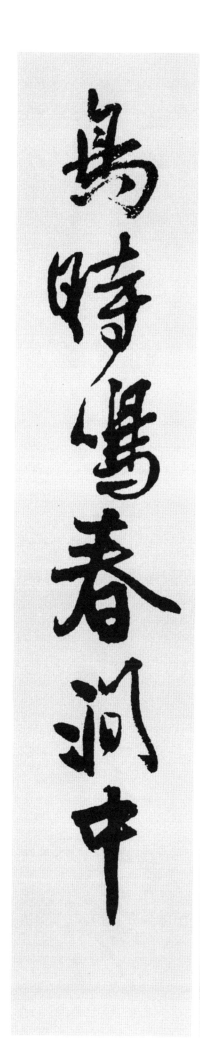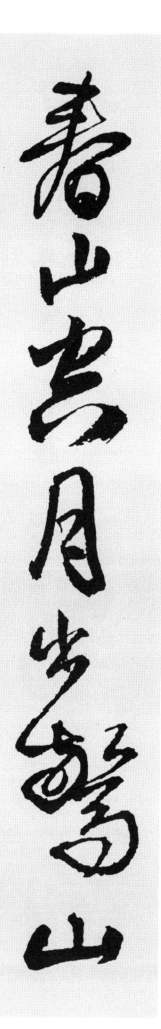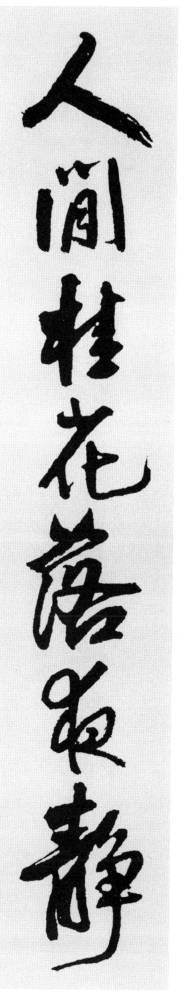

15. 鳥鳴澗
〈王維〉

人 사람 인
閒 한가할 한
桂 계수 계
花 꽃 화
落 떨어질 락

夜 밤 야
靜 고요 정
春 봄 춘
山 뫼 산
空 빌 공

月 달 월
出 날 출
驚 놀랄 경
山 뫼 산
鳥 새 조

時 때 시
鳴 울 명
春 봄 춘
澗 산골물 간
中 가운데 중

16. 山中
〈王維〉

荊 가시 형
溪 시내 계
白 흰 백
石 돌 석
出 날 출

天 하늘 천
寒 찰 한
紅 붉을 홍
葉 잎 엽
稀 드물 희

山 뫼 산
路 길 로
元 본래 원
無 없을 무
雨 비 우

空 빌 공
翠 푸를 취
濕 젖을 습
※濕의 本字임.
人 사람 인
衣 옷 의

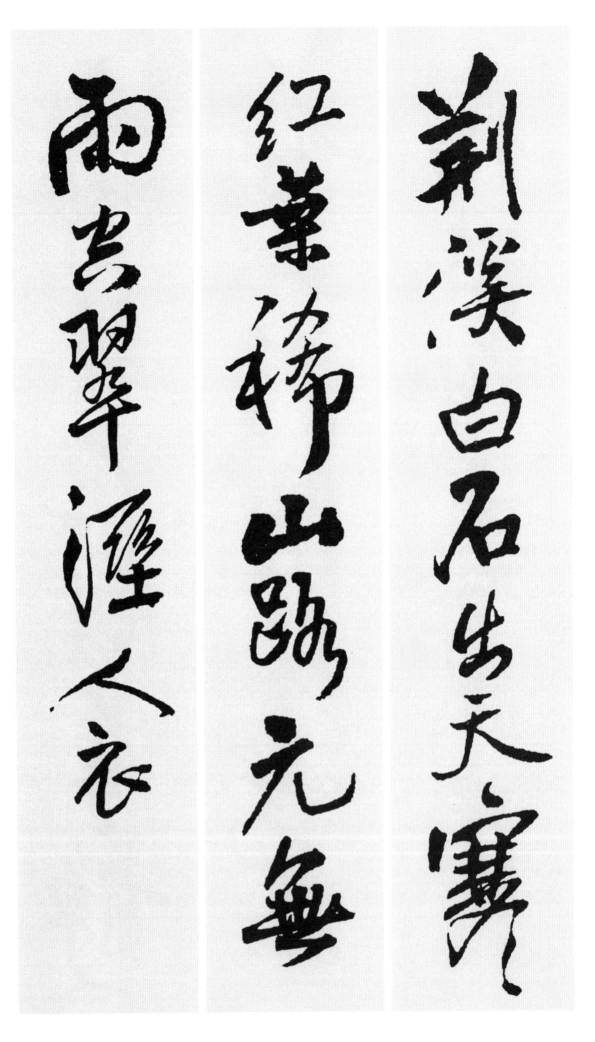

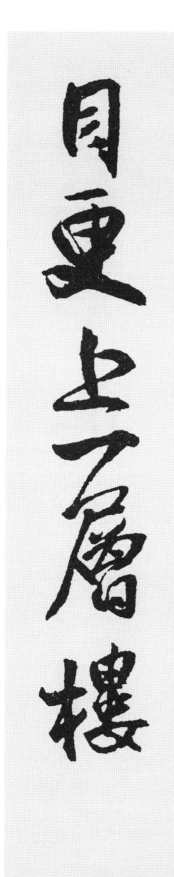
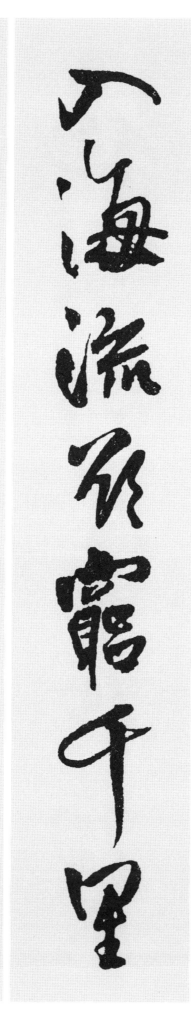
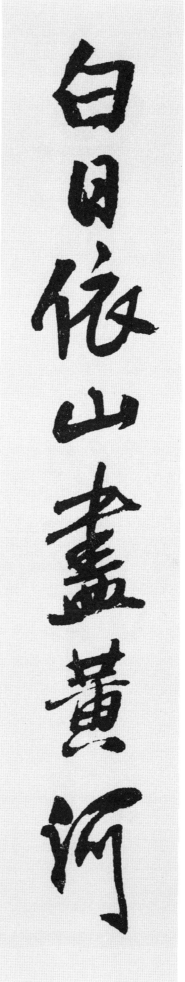

17. 登鸛雀樓
〈王之渙〉

白 흰 백
日 해 일
依 의지할 의
山 뫼 산
盡 다할 진

黃 누를 황
河 물 하
入 들 입
海 바다 해
流 흐를 류

欲 하고자할 욕
窮 궁리할 궁
千 일천 천
里 거리 리
目 눈 목

更 더욱 경
上 윗 상
一 한 일
層 층 층
樓 다락 루

18. 絶句
〈杜甫〉

江 강 강
碧 푸를 벽
鳥 새 조
逾 더욱 유
白 흰 백

山 뫼 산
青 푸를 청
花 꽃 화
欲 하고자할 욕
燃 불탈 연

今 이제 금
春 봄 춘
看 볼 간
又 또 우
過 지날 과

何 어느 하
日 날 일
是 이 시
歸 돌아갈 귀
年 해 년

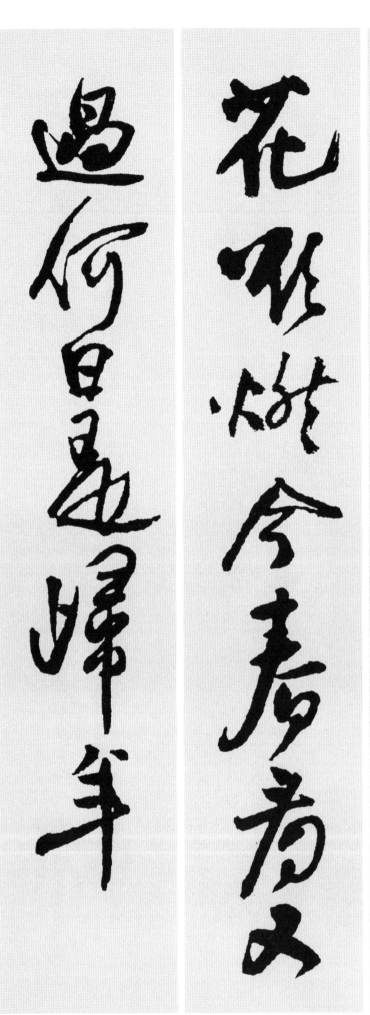
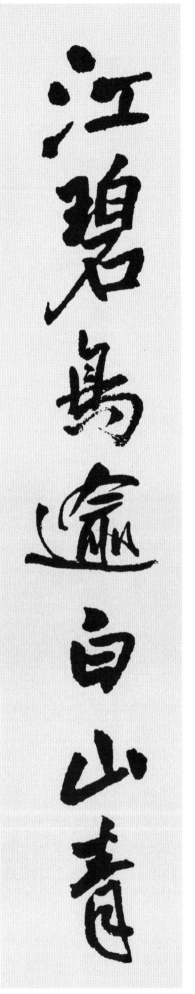

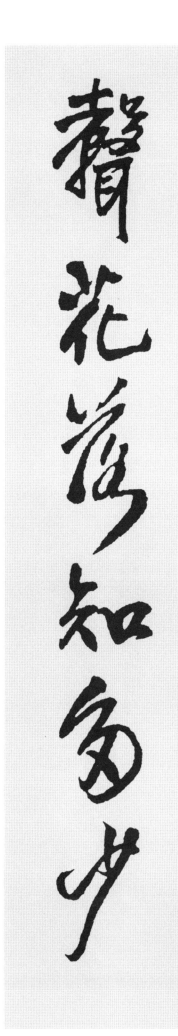
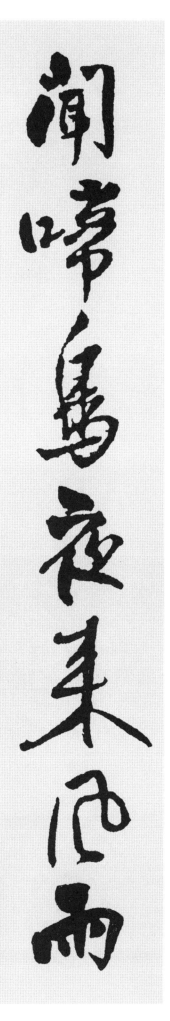
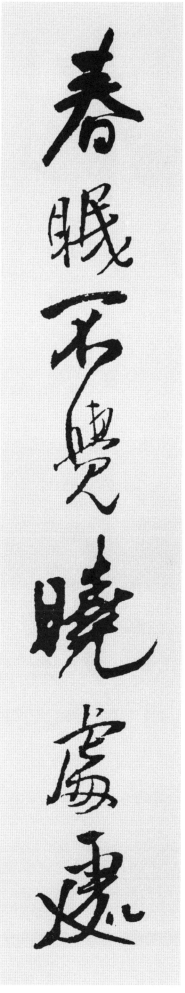

19. 春曉
〈孟浩然〉

春 봄 춘
眠 잠잘 면
不 아니 불
覺 깨달을 각
曉 새벽 효

處 곳 처
處 곳 처
聞 들을 문
啼 울 제
鳥 새 조

夜 밤 야
來 올 래
風 바람 풍
雨 비 우
聲 소리 성

花 꽃 화
落 떨어질 락
知 알 지
多 많을 다
少 적을 소

20. 宿建德江
〈孟浩然〉

移 옮길 이
舟 배 주
泊 배댈 박
烟 연기 연
渚 물가 저

日 해 일
暮 저물 모
客 손 객
愁 근심 수
新 새 신

野 들 야
曠 넓을 광
天 하늘 천
低 낮을 저
樹 나무 수

江 강 강
清 맑을 청
月 달 월
近 가까울 근
人 사람 인

移舟泊烟渚日暮

客愁新野曠天低

樹江清月近人

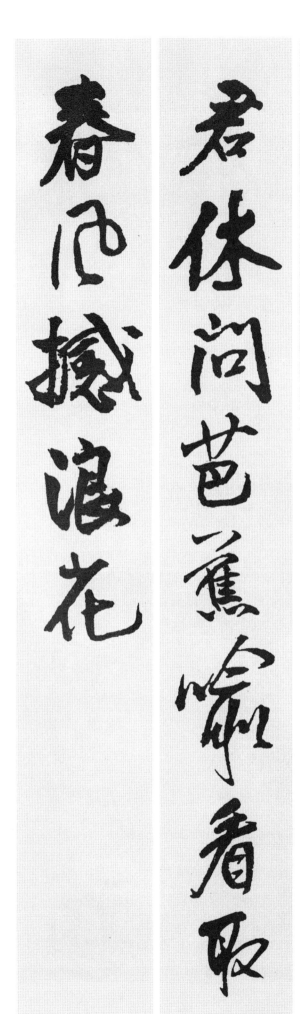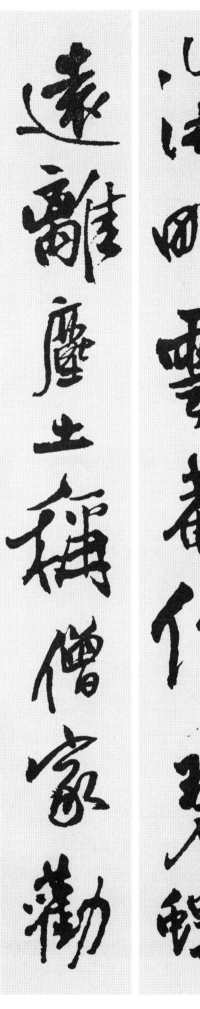

■七言絶句

21. 和金員外贈
　　嶷山淸上人
〈孤雲 崔致遠〉

海	바다 해
畔	언덕 반
雲	구름 운
菴	암자 암
倚	의지할 의
碧	푸를 벽
螺	소라 라

遠	멀 원
離	떠날 리
塵	티끌 진
土	흙 토
稱	칭할 칭
僧	중 승
家	집 가

勸	권할 권
君	그대 군
休	쉴 휴
問	물을 문
芭	파초 파
蕉	파초 초
喩	비유 유

看	볼 간
取	가질 취
春	봄 춘
風	바람 풍
撼	흔들 감
浪	물결 랑
花	꽃 화

22. 龍野尋春
〈益齋 李齊賢〉

偶 우연히 우
到 이를 도
溪 시내 계
邊 가 변
藉 자리깔 자
碧 푸를 벽
蕪 황무지 무

春 봄 춘
禽 새 금
好 좋을 호
事 일 사
勸 권할 권
提 들 제
壺 병 호

起 일어날 기
來 올 래
欲 하고자할 욕
覓 찾을 멱
花 꽃 화
開 열 개
處 곳 처

度 지나갈 도
水 물 수
幽 그윽할 유
香 향기 향
近 가까울 근
却 잊을 각
無 없을 무

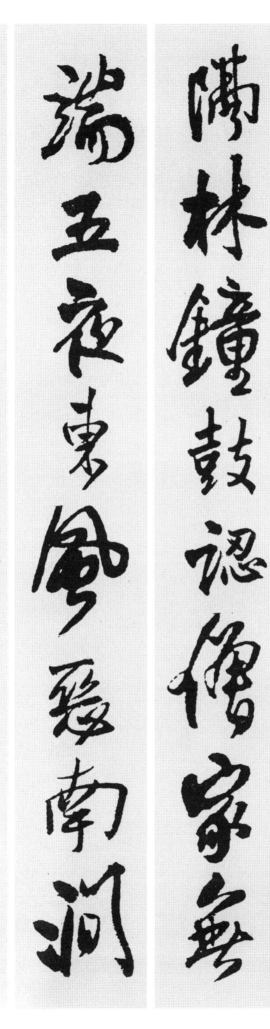

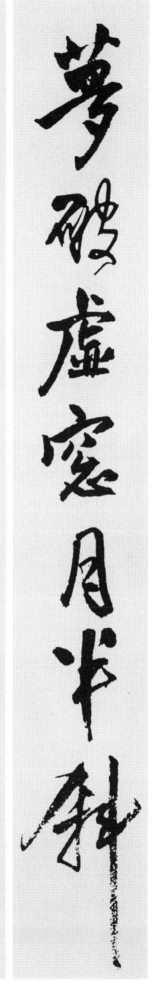

23. 九曜堂
〈益齋 李齊賢〉

夢	꿈 몽
破	깰 파
虛	빌 허
窓	창 창
月	달 월
半	절반 반
斜	기울 사
隔	떨어질 격
林	수풀 림
鐘	쇠북 종
鼓	북 고
認	알 인
僧	중 승
家	집 가
無	없을 무
端	끝 단
五	다섯 오
夜	밤 야
東	동녁 동
風	바람 풍
惡	거칠 악
南	남녁 남
澗	산골물 간
朝	아침 조
來	올 래
幾	그 기
片	조각 편
花	꽃 화

24. 飲酒
〈圃隱 鄭夢周〉

客 손 객
路 길 로
春 봄 춘
風 바람 풍
發 필 발
興 흥할 흥
狂 미칠 광

每 매양 매
逢 만날 봉
佳 아름다울 가
處 곳 처
卽 곧 즉
傾 기울 경
觴 술잔 상

還 돌아올 환
家 집 가
莫 말 막
愧 부끄러울 괴
黃 누를 황
金 쇠 금
盡 다할 진

剩 남을 잉
得 얻을 득
新 새 신
詩 글 시
滿 찰 만
錦 비단 금
囊 주머니 낭

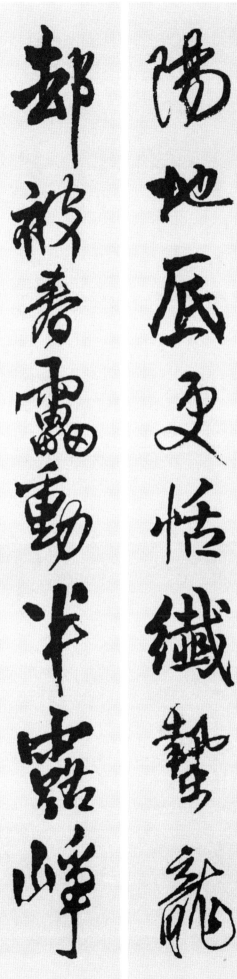
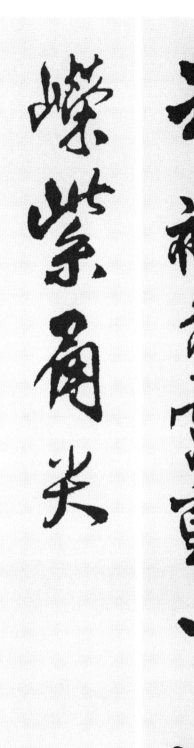

萬卉歸藏天氣嚴
微陽地底更恬纖
蟄龍却被春雷動
半露峥嶸紫角尖

萬 일만 만
卉 풀 훼
歸 돌아갈 귀
藏 감출 장
天 하늘 천
氣 기운 기
嚴 엄할 엄

微 가늘 미
陽 볕 양
地 땅 지
底 밑 저
更 더욱 경
恬 고요할 념
纖 가늘 섬

蟄 숨을 칩
龍 용 룡
却 문득 각
被 입을 피
春 봄 춘
雷 우뢰 뢰
動 움직일 동

半 절반 반
露 이슬 로
峥 산높을 쟁
嶸 산높을 영
紫 자루 자
角 뿔 각
尖 뾰족할 첨

26. 宿德川別室
〈梅月堂 金時習〉

客 손 객
裏 속 리
靑 푸를 청
燈 등 등
秋 가을 추
夜 밤 야
長 길 장

牀 침상 상
前 앞 전
蟋 귀뚜라미 실
蟀 귀뚜라미 솔
語 말씀 어
新 새 신
涼 서늘할 량

倚 의지할 의
窓 창 창
詩 글 시
思 생각 사
淸 맑을 청
於 어조사 어
水 물 수

更 다시 경
聽 들을 청
關 관문 관
河 물 하
鴈 기러기 안
報 알릴 보
霜 서리 상

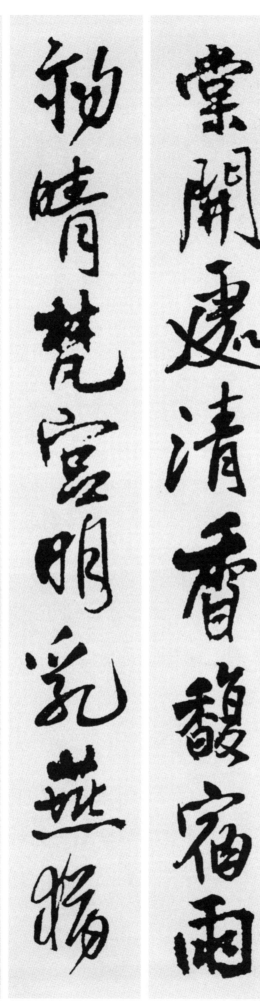
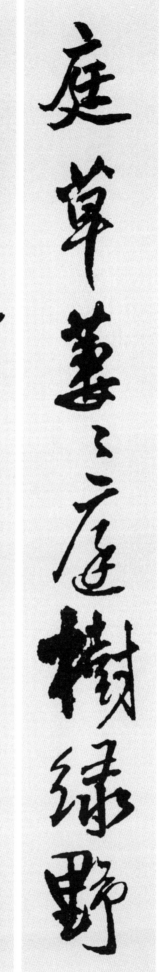

27. 無題
〈梅月堂 金時習〉

庭 뜰 정
草 풀 초
萋 풀무성할 처
萋 풀무성할 처
庭 뜰 정
樹 나무 수
綠 푸를 록

野 들 야
棠 아가위 당
開 열 개
處 곳 처
淸 맑을 청
香 향기 향
馥 향기 복

宿 묵을 숙
雨 비 우
初 처음 초
晴 개일 청
梵 절 범
宮 집 궁
明 밝을 명

乳 젖 유
燕 제비 연
猶 오히려 유
喢 지껄일 삽
簷 추녀 첨
泥 진흙 니
濕 젖을 습

28. 書懷

〈寒暄堂 金宏弼〉

處 곳 처
獨 홀로 독
居 거할 거
閒 한가할 한
絶 끊을 절
往 갈 왕
還 돌아올 환

只 다만 지
呼 부를 호
明 밝을 명
月 달 월
照 비칠 조
孤 외로울 고
寒 찰 한

憑 의지할 빙
君 그대 군
莫 말 막
問 물을 문
生 살 생
涯 물가 애
事 일 사

萬 일만 만
頃 길이 경
烟 연기 연
波 물결 파
數 몇 수
疊 쌓일 첩
山 뫼 산

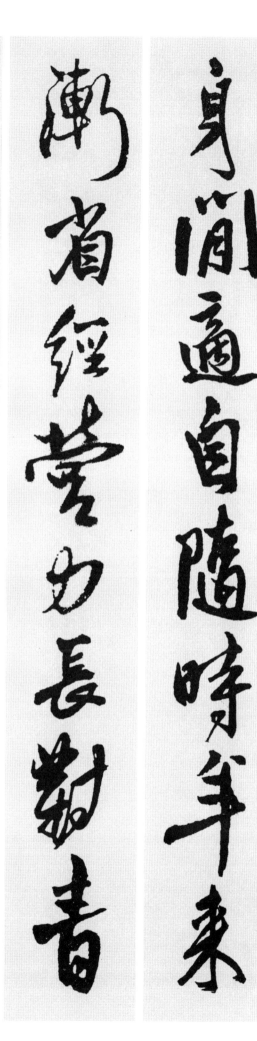
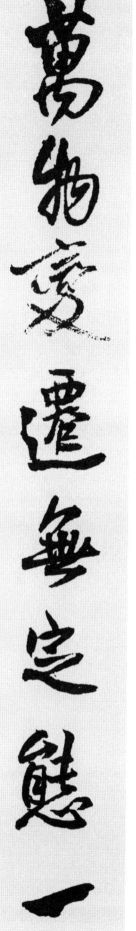

29. 無爲
〈晦齋 李彦迪〉

萬 일만 만
物 사물 물
變 변할 변
遷 옮길 천
無 없을 무
定 정할 정
態 모양 태

一 한 일
身 몸 신
閒 한가할 한
適 맞을 적
自 스스로 자
隨 따를 수
時 때 시

年 해 년
來 올 래
漸 점점 점
省 반성할 성
經 지날 경
營 경영할 영
力 힘 력

長 길 장
對 대할 대
靑 푸를 청
山 뫼 산
不 아닐 부
賦 글지을 부
詩 글 시

頓 조아릴 돈
荷 연꽃 하
梅 매화 매
仙 신선 선
伴 짝 반
我 나 아
凉 서늘할 량

客 손 객
窓 창 창
蕭 쓸쓸할 소
灑 물뿌릴 쇄
夢 꿈 몽
魂 넋 혼
香 향기 향

東 동녘 동
歸 돌아갈 귀
恨 한 한
未 아닐 미
携 가질 휴
君 그대 군
去 갈 거

京 서울 경
洛 물이름 락
塵 티끌 진
中 가운데 중
好 좋을 호
艶 고울 염
藏 감출 장

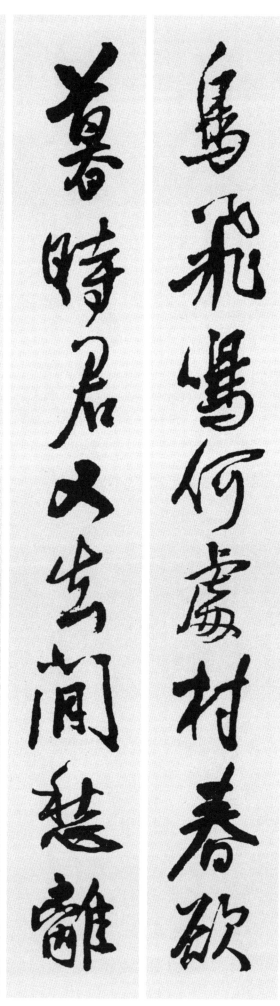

31. 送趙郎
〈象村 申欽〉

梨 배 리
花 꽃 화
落 떨어질 락
盡 다할 진
曉 새벽 효
來 올 래
雨 비 우

黃 누를 황
鳥 새 조
飛 날 비
鳴 울 명
何 어느 하
處 곳 처
村 마을 촌

春 봄 춘
欲 하고자할 욕
暮 저물 모
時 때 시
君 그대 군
又 또 우
去 갈 거

閒 한가할 한
愁 근심 수
離 떠날 리
恨 한 한
共 함께 공
消 사라질 소
魂 넋 혼

32. 黑山秋懷
〈勉庵 崔益鉉〉

半 절반 반
壁 벽 벽
孤 외로울 고
燈 등 등
獨 홀로 독
不 아니 불
眠 잠잘 면

蒼 푸를 창
葭 갈대 가
玉 구슬 옥
露 이슬 로
曲 굽을 곡
江 강 강
邊 가 변

心 마음 심
懸 걸 현
故 옛 고
國 나라 국
傷 상처 상
多 많을 다
病 병 병

跡 자취 적
滯 응길 체
殊 다를 수
鄕 고향 향
感 느낄 감
逝 갈 서
年 해 년

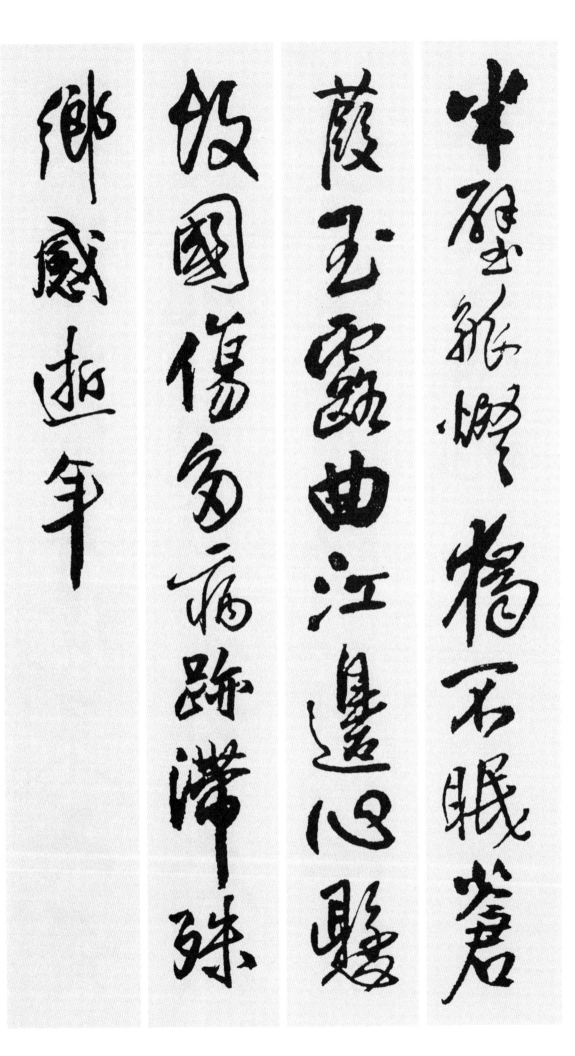

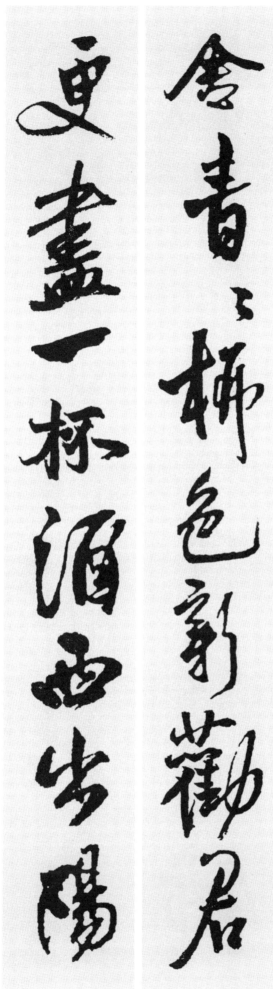

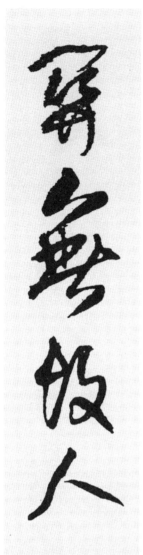

33. 送元二使安西
〈王維〉

渭 강이름 위
城 재 성
朝 아침 조
雨 비 우
浥 젖을 읍
輕 가벼울 경
塵 티끌 진

客 손 객
舍 집 사
靑 푸를 청
靑 푸를 청
柳 버들 류
色 빛 색
新 새 신

勸 권할 권
君 그대 군
更 다시 경
盡 다할 진
一 한 일
杯 술잔 배
酒 술 주

西 서녁 서
出 날 출
陽 볕 양
關 관문 관
無 없을 무
故 옛 고
人 사람 인

34. 楓橋夜泊
〈張繼〉

月 달 월
落 떨어질 락
烏 까마귀 오
啼 울 제
霜 서리 상
滿 찰 만
天 하늘 천

江 강 강
楓 단풍 풍
漁 고기잡을 어
火 불 화
對 대할 대
愁 근심 수
眠 잠잘 면

姑 시어머니 고
蘇 소생할 소
城 재 성
外 바깥 외
寒 찰 한
山 뫼 산
寺 절 사

夜 밤 야
半 절반 반
鐘 쇠북 종
聲 소리 성
到 이를 도
客 손 객
船 배 선

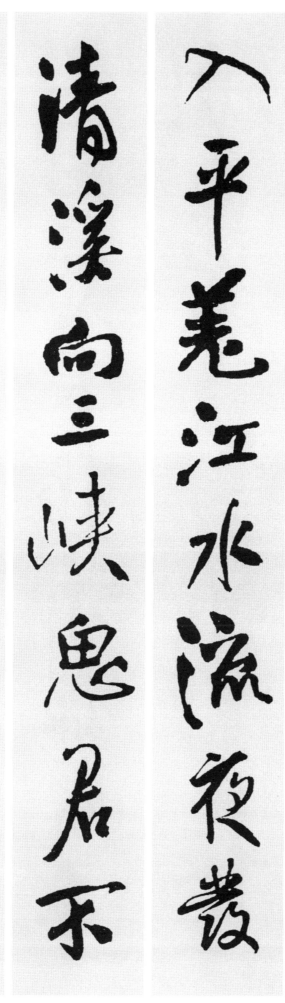

35. 峨眉山月歌
〈李白〉

峨 산높을 아
眉 눈썹 미
山 뫼 산
月 달 월
半 절반 반
輪 바퀴 륜
秋 가을 추

影 그림자 영
入 들 입
平 고를 평
羌 오랑캐 강
江 강 강
水 물 수
流 흐를 류

夜 밤 야
發 필 발
淸 맑을 청
溪 시내 계
向 향할 향
三 석 삼
峽 골짜기 협

思 생각 사
君 그대 군
不 아니 불
見 볼 견
下 내릴 하
渝 물이름 유
州 고을 주

36. 黃鶴樓送
孟浩然之
廣陵
〈李白〉

故 옛 고
人 사람 인
西 서녘 서
辭 물러갈 사
黃 누를 황
鶴 학 학
樓 다락 루

煙 연기 연
花 꽃 화
三 석 삼
月 달 월
下 내려갈 하
揚 드날릴 양
州 고을 주

孤 외로울 고
帆 돛 범
遠 멀 원
影 그림자 영
碧 푸를 벽
空 빌 공
盡 다할 진

惟 오직 유
見 볼 견
長 길 장
江 강 강
天 하늘 천
際 끝 제
流 흐를 류

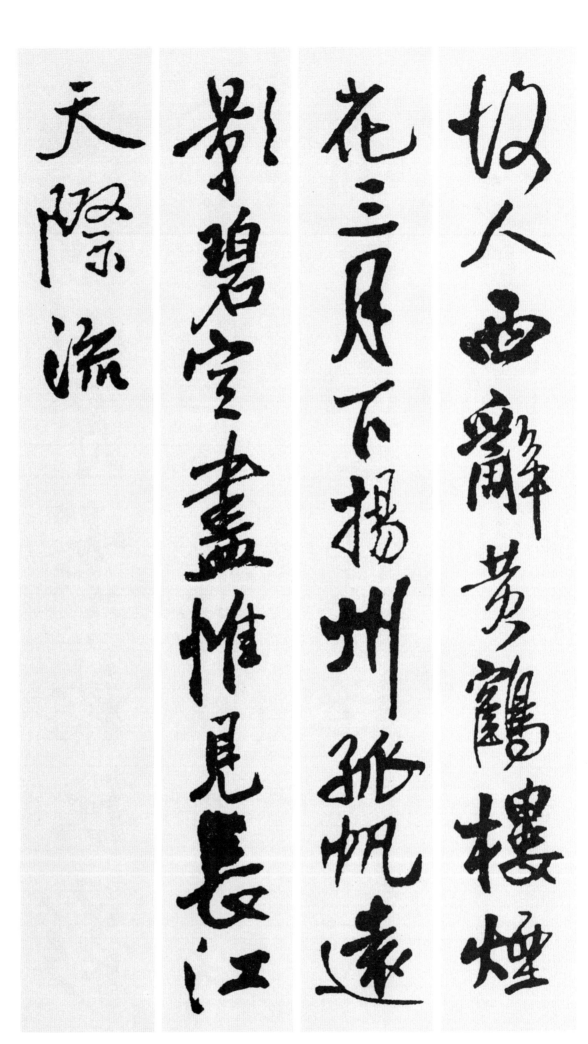

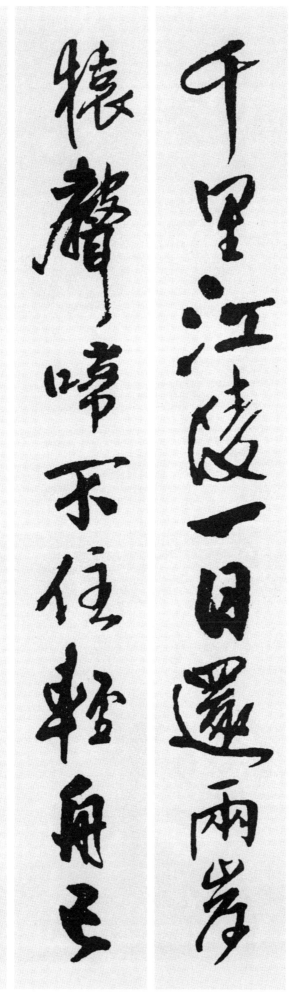

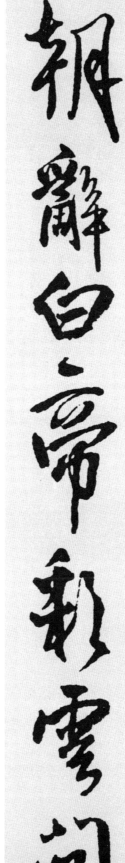

37. 早發白帝城
〈李白〉

朝 아침 조
辭 물러갈 사
白 흰 백
帝 임금 제
彩 채색 채
雲 구름 운
間 사이 간

千 일천 천
里 거리 리
江 강 강
陵 능 릉
一 한 일
日 날 일
還 돌아올 환

兩 둘 량
岸 언덕 안
猿 원숭이 원
聲 소리 성
啼 울 제
不 아니 부
住 머무를 주

輕 가벼울 경
舟 배 주
已 이미 이
過 지날 과
萬 일만 만
重 거듭 중
山 뫼 산

38. 贈花卿
〈杜甫〉

錦 비단 금
城 재 성
絲 실 사
管 대롱 관
日 해 일
紛 어지러울 분
紛 어지러울 분

半 절반 반
入 들 입
江 강 강
風 바람 풍
半 절반 반
入 들 입
雲 구름 운

此 이 차
曲 곡조 곡
祇 다만 지
應 응할 응
天 하늘 천
上 윗 상
有 있을 유

人 사람 인
間 사이 간
能 능할 능
得 얻을 득
幾 그 기
回 돌 회
聞 들을 문

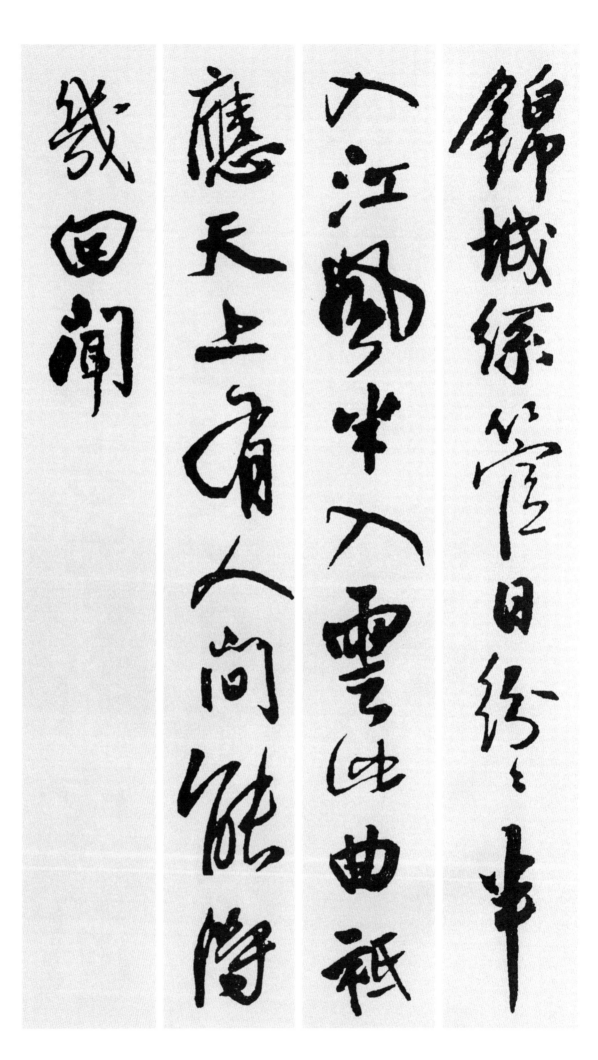

39. 渡浙江問舟中人
〈孟浩然〉

潮落江平未有風
扁舟共濟與君同
時時引領望天末
何處青山是越中

潮	조수 조
落	떨어질 락
江	강 강
平	고를 평
未	아닐 미
有	있을 유
風	바람 풍
扁	작을 편
舟	배 주
共	함께 공
濟	건널 제
與	더불 여
君	그대 군
同	함께 동
時	때 시
時	때 시
引	끌 인
領	옷깃 령
望	바랄 망
天	하늘 천
末	끝 말
何	어느 하
處	곳 처
靑	푸를 청
山	뫼 산
是	이 시
越	넘을 월
中	가운데 중

40. 出塞

秦 진나라 진
時 때 시
明 밝을 명
月 달 월
漢 한나라 한
時 때 시
關 관문 관

萬 일만 만
里 거리 리
長 길 장
征 칠 정
人 사람 인
未 아닐 미
還 돌아올 환

但 다만 단
使 하여금 사
龍 용 룡
城 재 성
飛 날 비
將 장수 장
在 있을 재

不 아니 불
敎 가르칠 교
胡 오랑캐 호
馬 말 마
渡 건널 도
陰 그늘 음
山 뫼 산

秦時明月漢時關
萬里長征人未還
但使龍城飛將在
不教胡馬渡陰山

41. 寄揚州韓綽判官

〈杜牧〉

靑	푸를 청
山	뫼 산
隱	숨길 은
隱	숨길 은
水	물 수
迢	멀 초
迢	멀 초

秋	가을 추
盡	다할 진
江	강 강
南	남녁 남
草	풀 초
未	아닐 미
凋	시들 조

二	두 이
十	열 십
四	넉 사
橋	다리 교
明	밝을 명
月	달 월
夜	밤 야

玉	구슬 옥
人	사람 인
何	어느 하
處	곳 처
敎	가르칠 교
吹	불 취
簫	퉁소 소

42. 題西林壁
〈蘇軾〉

橫 가로 횡
看 볼 간
成 이룰 성
嶺 재 령
側 곁 측
成 이룰 성
峰 봉우리 봉

遠 멀 원
近 가까울 근
高 높을 고
低 낮을 저
各 각각 각
不 아니 불
同 같을 동

不 아니 불
識 알 식
廬 오두막 려
山 뫼 산
眞 참 진
面 얼굴 면
目 눈 목

只 다만 지
緣 인연 연
身 몸 신
在 있을 재
此 이 차
山 뫼 산
中 가운데 중

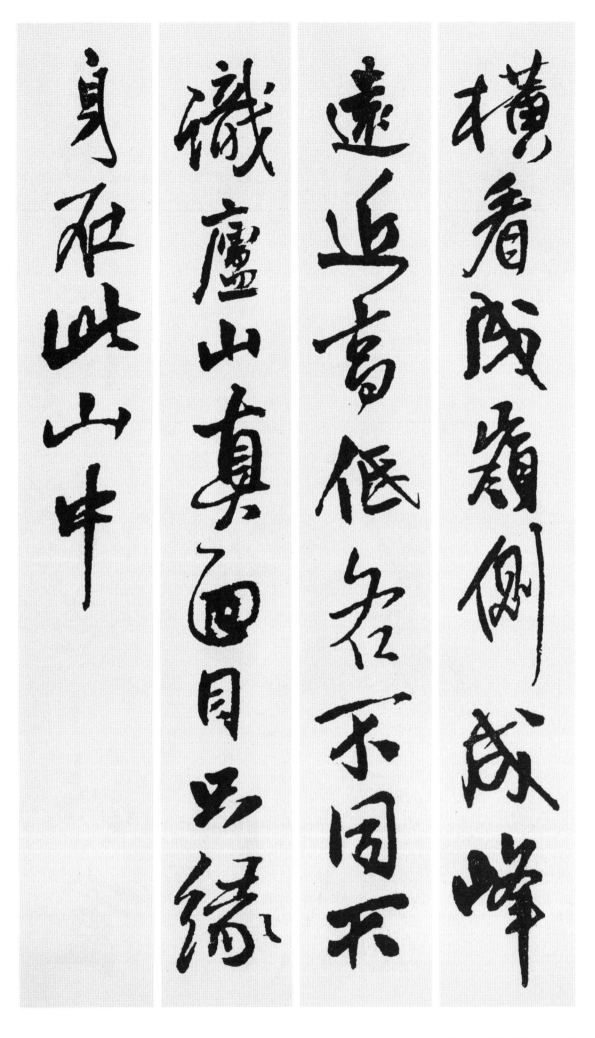

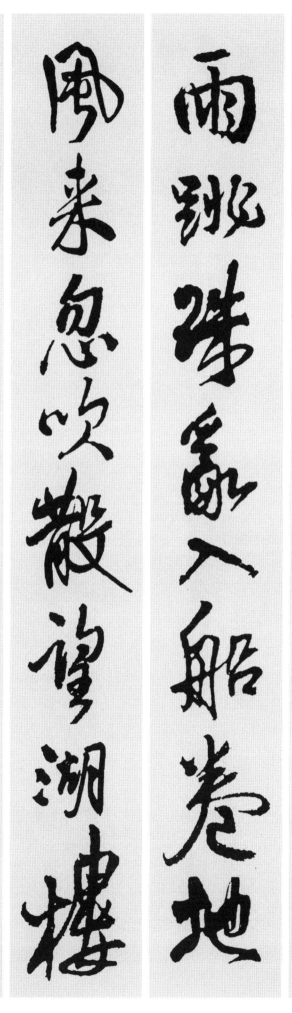

43. 六月二十七日望湖樓醉書
〈蘇軾〉

黑 검을 흑
雲 구름 운
翻 뒤집을 번
墨 먹 묵
未 아닐 미
遮 가릴 차
山 뫼 산

白 흰 백
雨 비 우
跳 뛸 도
珠 구슬 주
亂 어지러울 란
入 들 입
船 배 선

卷 말 권
地 땅 지
風 바람 풍
來 올 래
忽 문득 홀
吹 불 취
散 흩어질 산

望 바라볼 망
湖 호수 호
樓 다락 루
下 내릴 하
水 물 수
如 같을 여
天 하늘 천

44. 泊船瓜州
〈王安石〉

京 서울 경
口 입 구
瓜 오이 과
洲 고을 주
一 한 일
水 물 수
間 사이 간

鍾 술잔 종
山 뫼 산
只 다만 지
隔 떨어질 격
數 몇 수
重 거듭 중
山 뫼 산

春 봄 춘
風 바람 풍
又 또 우
綠 푸를 록
江 강 강
南 남녘 남
岸 언덕 안

明 밝을 명
月 달 월
何 어느 하
時 때 시
照 비칠 조
我 나 아
還 돌아올 환

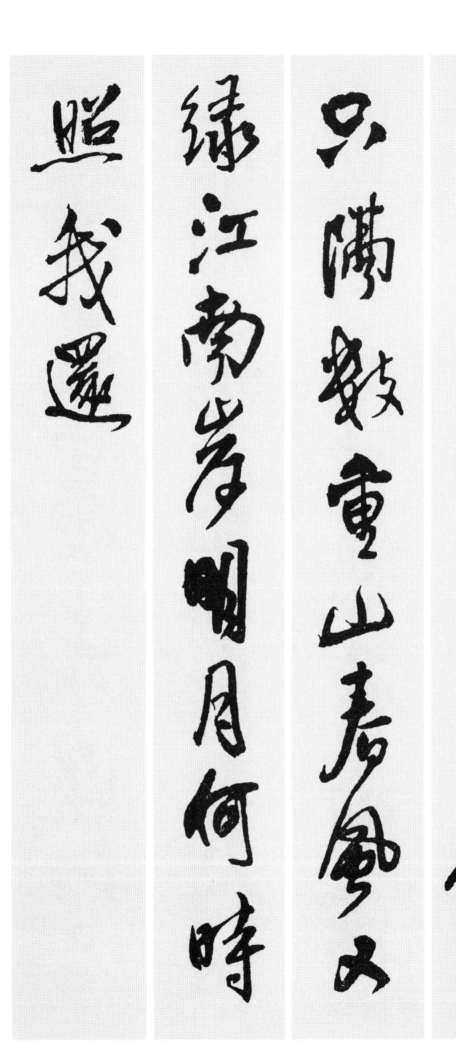

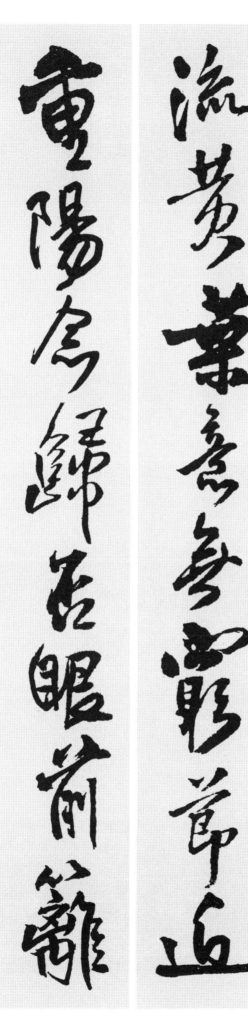

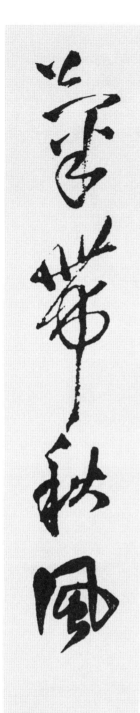

45. 寄權器
〈皇甫冉〉

露 이슬 로
濕 젖을 습
靑 푸를 청
蕪 순무 무
時 때 시
欲 하고자할 욕
晚 늦을 만

水 물 수
流 흐를 류
黃 누를 황
葉 잎 엽
意 뜻 의
無 없을 무
窮 다할 궁

節 절기 절
近 가까울 근
重 거듭 중
陽 볕 양
念 생각할 념
歸 돌아올 귀
否 아닐 부

眼 눈 안
前 앞 전
籬 울타리 리
菊 국화 국
帶 띠 대
秋 가을 추
風 바람 풍

46. 夜贈樂官
〈孤雲 崔致遠〉

人 사람 인
事 일 사
盛 번성할 성
還 돌아올 환
衰 쇠할 쇠

浮 뜰 부
生 살 생
實 진실할 실
可 가히 가
悲 슬플 비

誰 누구 수
知 알 지
天 하늘 천
上 윗 상
曲 곡조 곡

來 올 래
向 향할 향
海 바다 해
邊 가 변
吹 불 취

水 물 수
殿 대궐 전

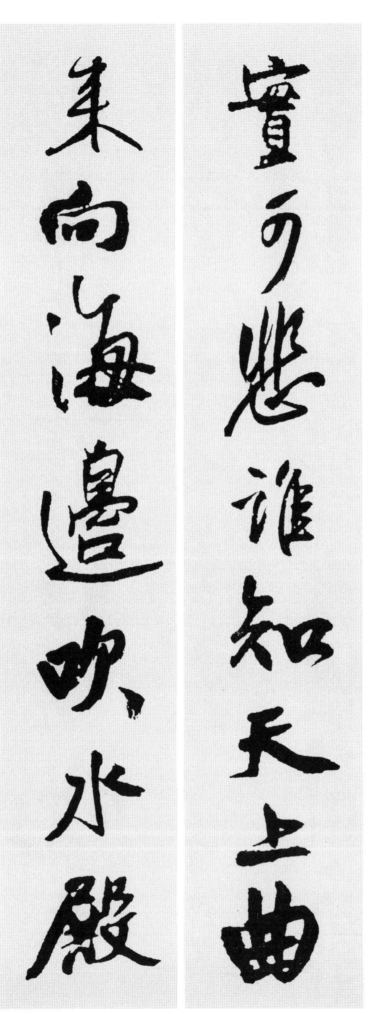
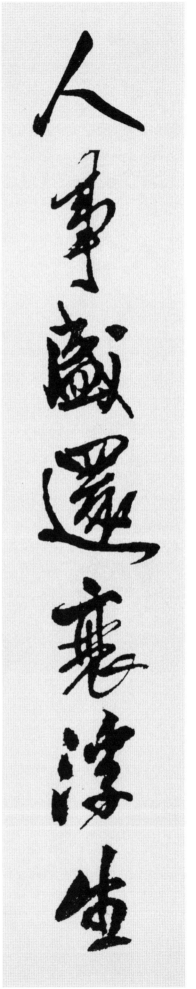

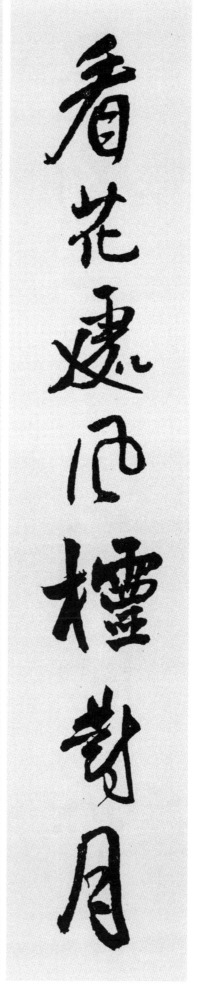

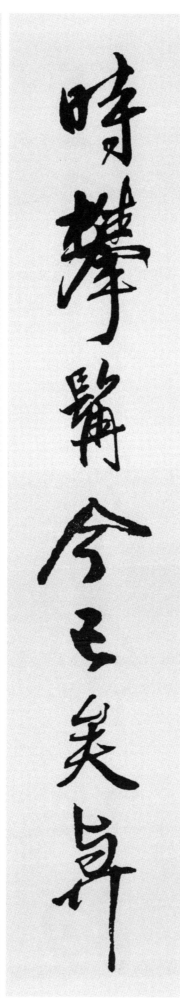

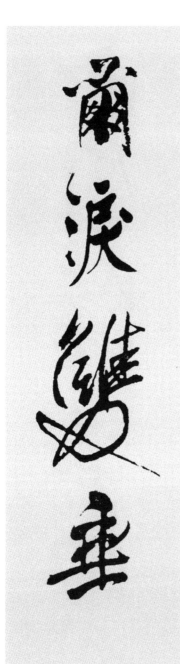

看 볼 간
花 꽃 화
處 곳 처

風 바람 풍
櫺 난간 령
對 대할 대
月 달 월
時 때 시

攀 어루만질 반
髯 수염 염
今 이제 금
已 이미 이
矣 어조사 의

與 더불 여
爾 너 이
淚 흐를 루
雙 둘 쌍
垂 드리울 수

47. 蜀葵花
〈孤雲 崔致遠〉

寂 고요 적
寞 고요할 막
荒 거칠 황
田 밭 전
側 곁 측

繁 번성할 번
花 꽃 화
壓 누를 압
柔 부드러울 유
枝 가지 지

香 향기 향
經 지날 경
梅 매화 매
雨 비 우
歇 쉬울 헐

影 그림자 영
帶 띠 대
麥 보리 맥
風 바람 풍
欹 기울 기

車 수레 거

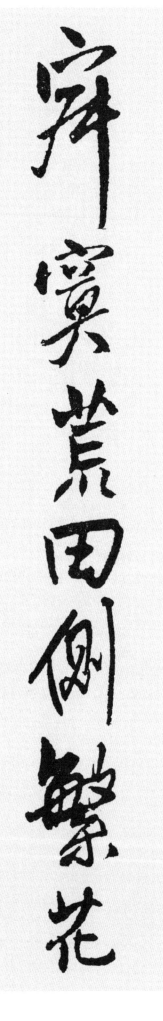

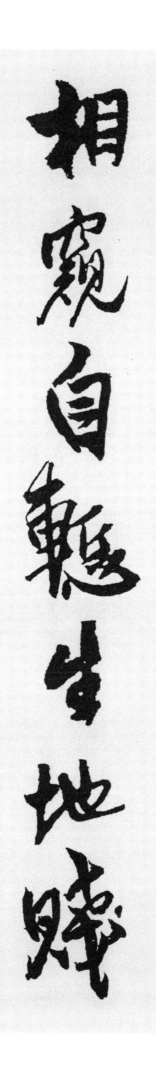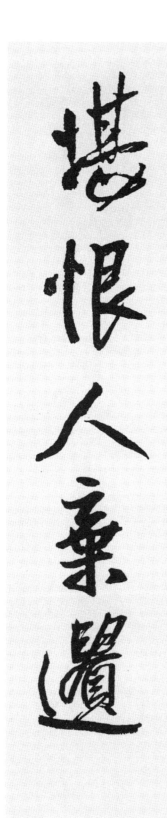

馬誰見賞蜂蝶徒

相窺自慙生地賤

堪恨人棄遺

馬 말 마
誰 누구 수
見 볼 견
賞 감상할 상

蜂 벌 봉
蝶 나비 접
徒 다만 도
相 서로 상
窺 엿볼 규

自 스스로 자
慙 뉘우칠 참
生 날 생
地 땅 지
賤 천할 천

堪 견딜 감
恨 한 한
人 사람 인
棄 버릴 기
遺 남을 유

48. 甘露寺次韻

〈雷川 金富軾〉

俗 속세 속
客 손 객
不 아닐 부
到 이를 도
處 곳 처

登 오를 등
臨 임할 림
意 뜻 의
思 생각 사
淸 맑을 청

山 뫼 산
形 모양 형
秋 가을 추
更 더욱 경
好 좋을 호

江 강 강
色 빛 색
夜 밤 야
猶 오히려 유
明 밝을 명

白 흰 백

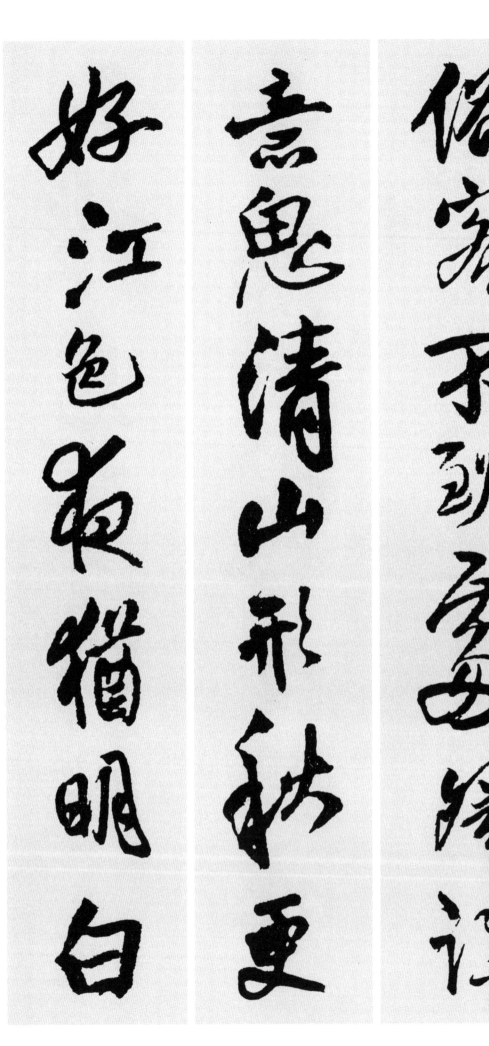

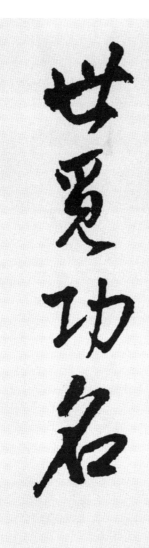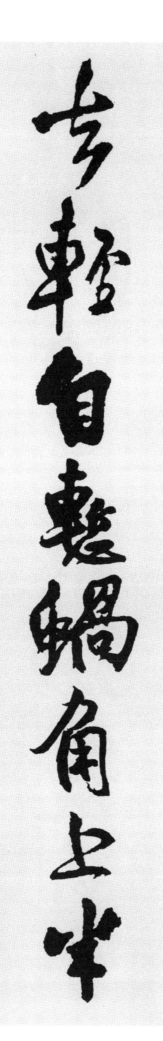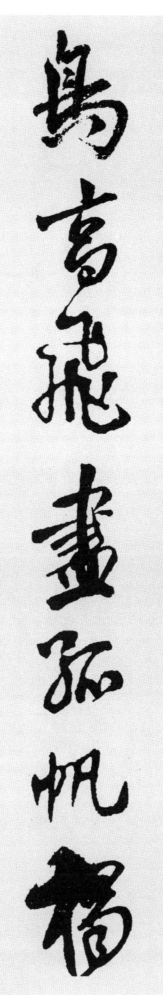

鳥 새 조
高 높을 고
飛 날 비
盡 다할 진

孤 외로울 고
帆 돛대 범
獨 홀로 독
去 갈 거
輕 가벼울 경

自 스스로 자
慙 뉘우칠 참
蝸 달팽이 와
角 뿔 각
上 윗 상

半 절반 반
世 세상 세
覓 찾을 멱
功 공 공
名 이름 명

49. 石竹花
〈滎陽 鄭襲明〉

世	세상 세
愛	사랑 애
牧	칠 목
丹	붉을 단
紅	붉을 홍

栽	기를 재
培	북돋을 배
滿	가득찰 만
院	집 원
中	가운데 중

誰	누구 수
知	알 지
荒	거칠 황
草	풀 초
野	들 야

亦	또 역
有	있을 유
好	좋을 호
花	꽃 화
叢	모두 총

色	빛 색

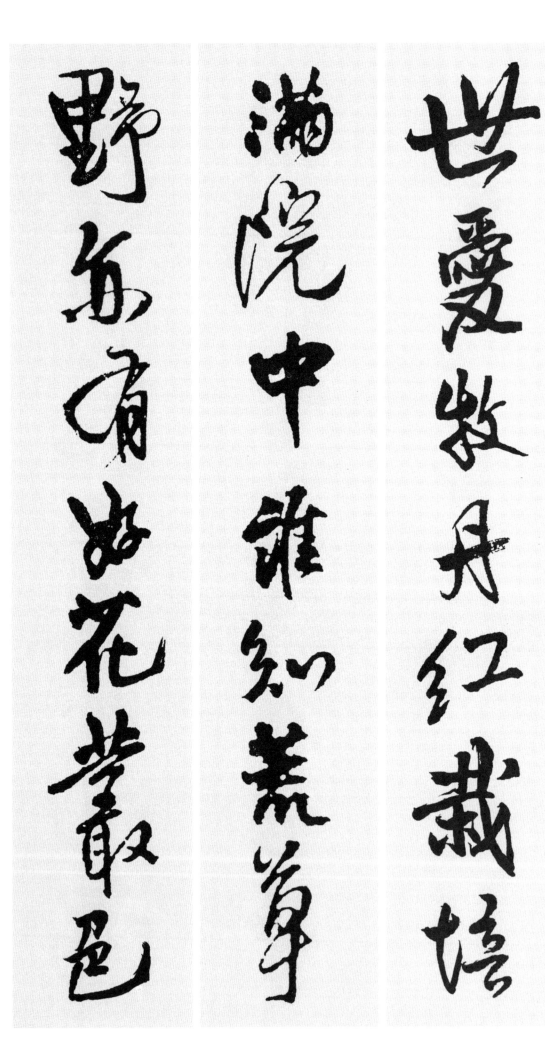

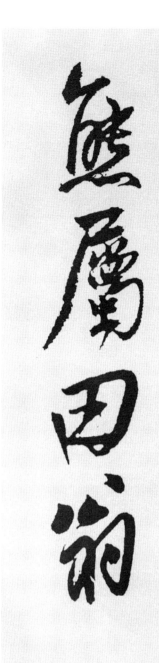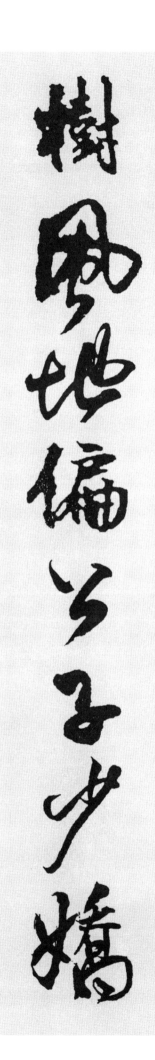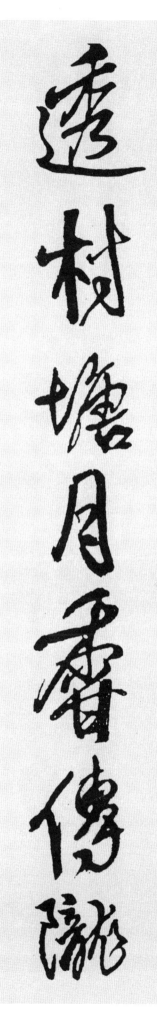

透 뚫을 투
村 고을 촌
塘 못 당
月 달 월

香 향기 향
傳 전할 전
隴 언덕 롱
樹 나무 수
風 바람 풍

地 땅 지
偏 치우칠 편
公 벼슬 공
子 아들 자
少 적을 소

嬌 아리따울 교
態 형태 태
屬 속할 속
田 밭 전
翁 늙은이 옹

50. 行過洛東江
〈白雲 李奎報〉

百 일백 백
轉 돌 전
靑 푸를 청
山 뫼 산
裏 속 리

閑 한가할 한
行 갈 행
過 지나갈 과
洛 물이름 락
東 동녘 동

草 풀 초
深 깊을 심
猶 오히려 유
有 있을 유
露 이슬 로

松 소나무 송
靜 고요할 정
自 스스로 자
無 없을 무
風 바람 풍

秋 가을 추

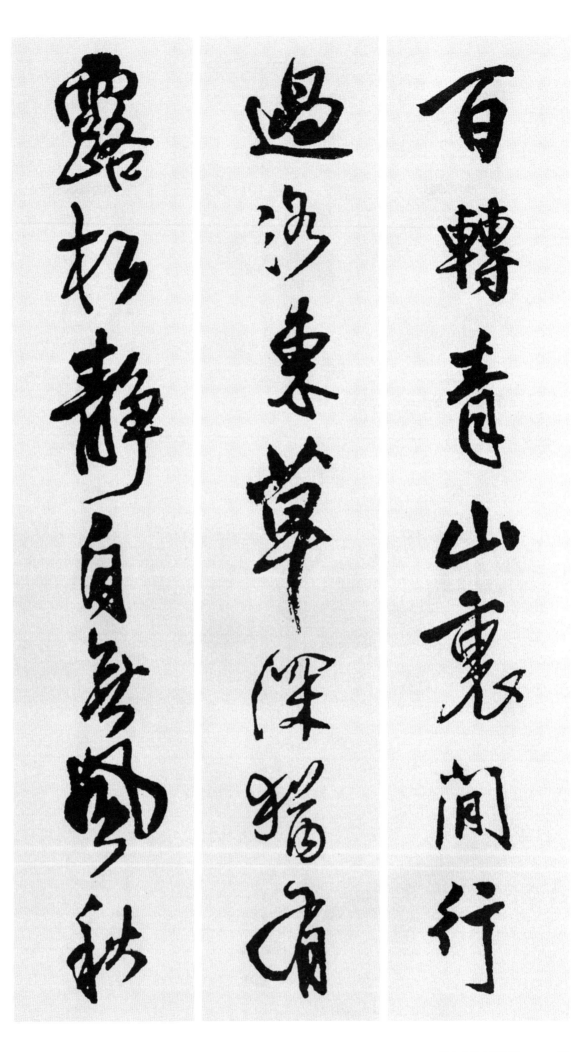

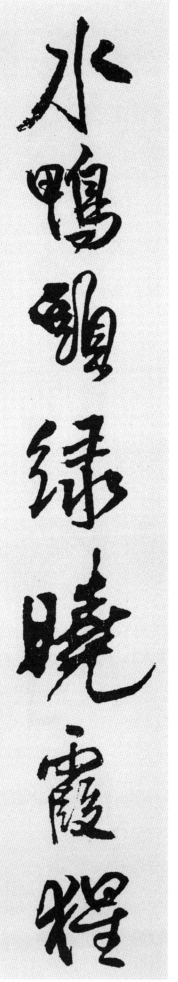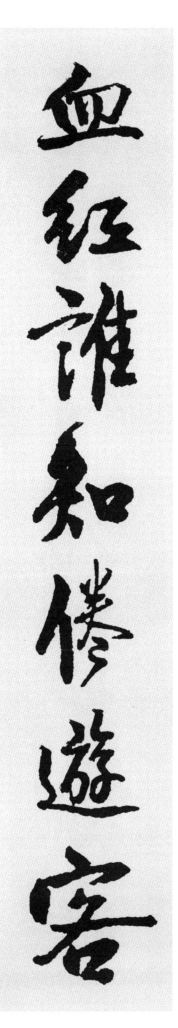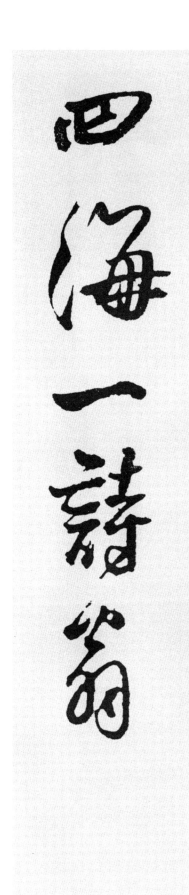

水 물 수
鴨 물오리 압
頭 머리 두
綠 푸를 록

曉 새벽 효
霞 놀 하
猩 성성할 성
血 피 혈
紅 붉을 홍

誰 누구 수
知 알 지
倦 권태로울 권
遊 놀 유
客 손 객

四 넉 사
海 바다 해
一 한 일
詩 글 시
翁 늙은이 옹

51. 田家四時 中 其二

〈老峰 金克己〉

柳 버들 류
郊 교외 교
陰 그늘 음
正 바를 정
密 빽빽할 밀

桑 뽕나무 상
壟 언덕 롱
葉 잎 엽
初 처음 초
稀 드물 희

雉 꿩 치
爲 할 위
哺 먹일 포
雛 새새끼 추
瘦 여윌 수

蠶 누에 잠
臨 임할 림
成 이룰 성
繭 고치 견
肥 살찔 비

熏 불길 훈

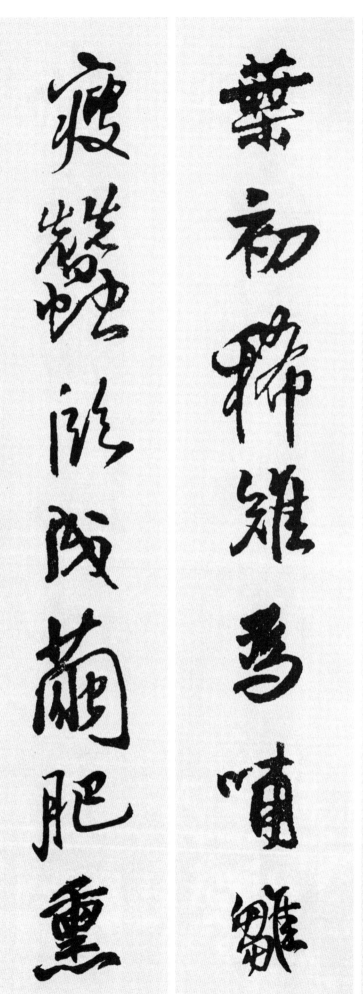
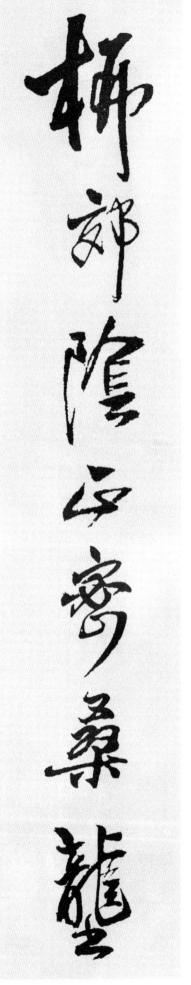

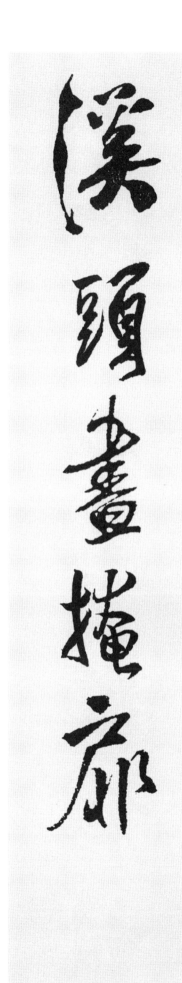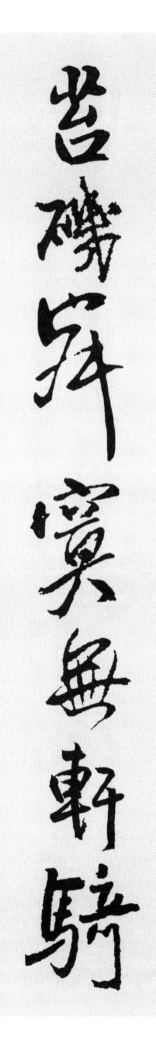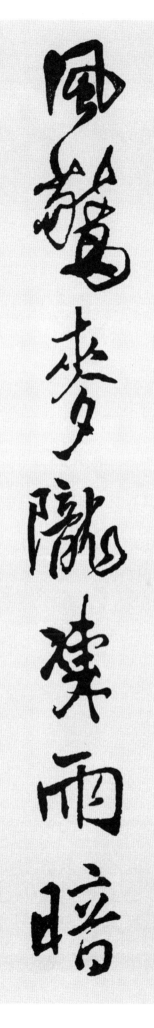

風	바람 풍
驚	놀랄 경
麥	보리 맥
隴	언덕 롱
凍	얼 동
雨	비 우
暗	어두울 암
苔	이끼 태
磯	낚시터 기
寂	고요할 적
寞	고요할 막
無	없을 무
軒	집 헌
騎	말탈 기
溪	시내 계
頭	머리 두
晝	낮 주
掩	가릴 엄
扉	사립문 비

52. 盖州雨中留待落後人
〈圃隱 鄭夢周〉

無 없을 무
事 일 사
唯 오직 유
宜 마땅 의
睡 잠잘 수

終 마칠 종
朝 아침 조
臥 누울 와
竹 대나무 죽
林 침상 상

雨 비 우
驚 놀랄 경
鄉 시골 향
夢 꿈 몽
破 깰 파

日 해 일
共 함께 공
客 손 객
愁 근심 수
長 길 장

後 뒤 후

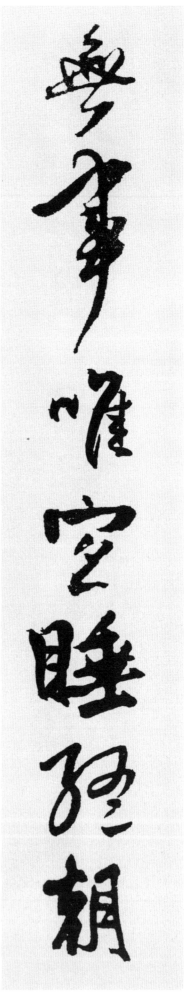

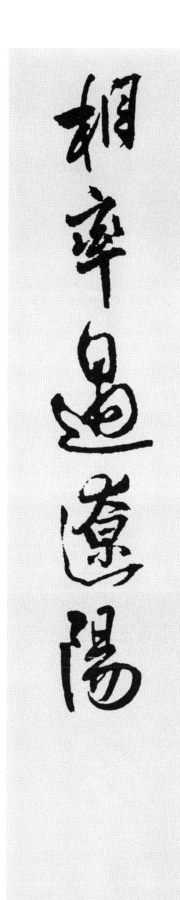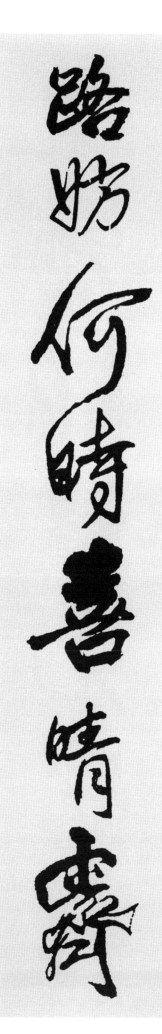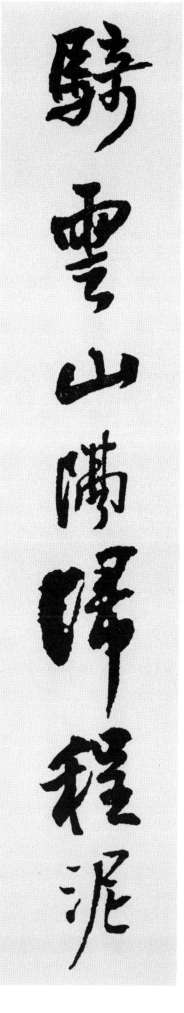

騎 말탈 기
雲 구름 운
山 뫼 산
隔 떨어질 격

歸 돌아갈 귀
程 길 정
泥 진흙 니
路 길 로
妨 막을 방

何 어느 하
時 때 시
喜 기쁠 희
晴 개일 청
霽 비개일 제

相 서로 상
率 이끌 솔
過 지날 과
遼 멀 료
陽 볕 양

53. 題堤川客館
〈四佳 徐居正〉

邑 고을 읍
在 있을 재
江 강 강
山 뫼 산
勝 경치좋을 승

亭 정자 정
新 새 신
景 경치 경
物 사물 물
稠 빽빽할 조

煙 연기 연
光 빛 광
浮 뜰 부
地 땅 지
面 낯 면

嶽 큰산 악
色 빛 색
出 날 출
墻 담 장
頭 머리 두

老 늙을 로

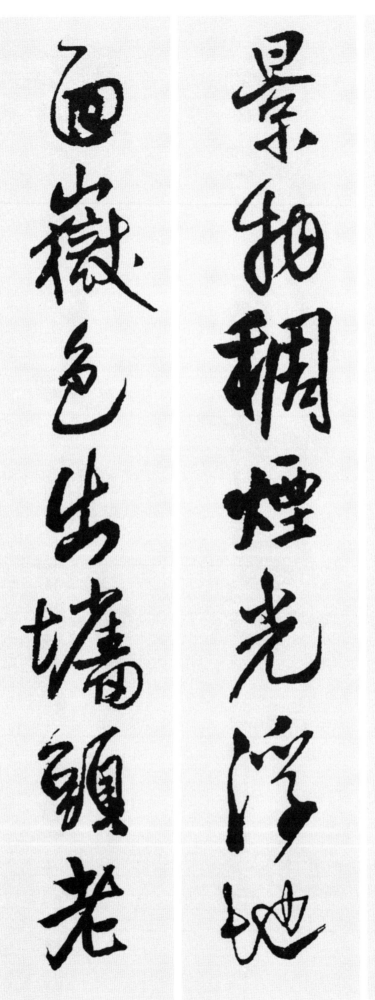

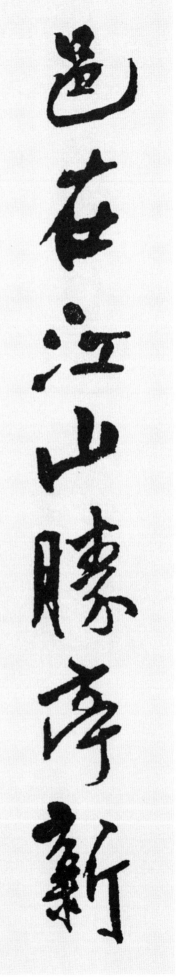

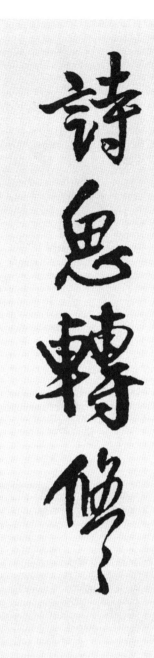
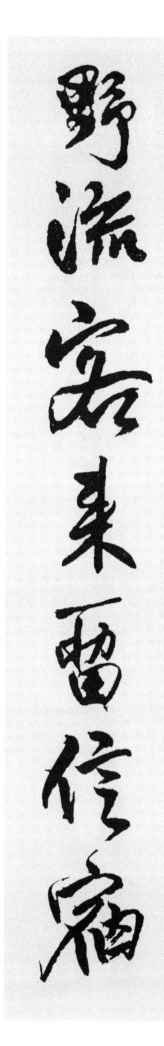
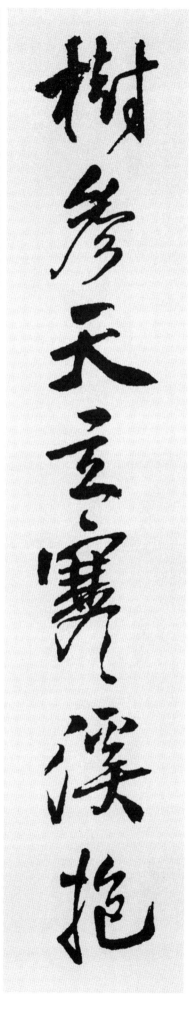

樹 나무 수
參 들쭉날쭉할 참
天 하늘 천
立 설 립

寒 찰 한
溪 시내 계
抱 안을 포
野 들 야
流 흐를 류

客 손 객
來 올 래
留 머무를 류
信 이틀밤잘 신
宿 묵을 숙

詩 글 시
思 생각 사
轉 돌 전
悠 아득할 유
悠 아득할 유

54. 普光寺
〈義谷 李邦直〉

此 이 차
地 땅 지
眞 참 진
仙 신선 선
境 지경 경

何 어찌 하
人 사람 인
創 창조할 창
佛 부처 불
宮 궁궐 궁

扣 두드릴 구
門 문 문
塵 티끌 진
跡 자취 적
絶 끊을 절

入 들 입
室 집 실
道 도 도
心 마음 심
通 통할 통

曉 새벽 효

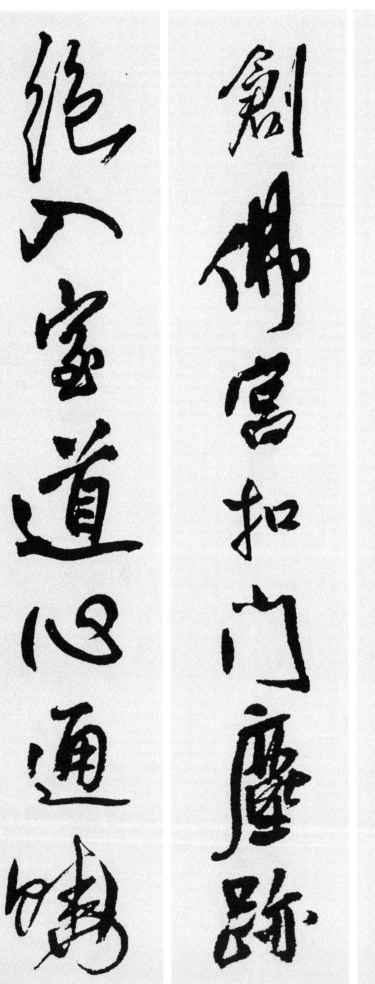
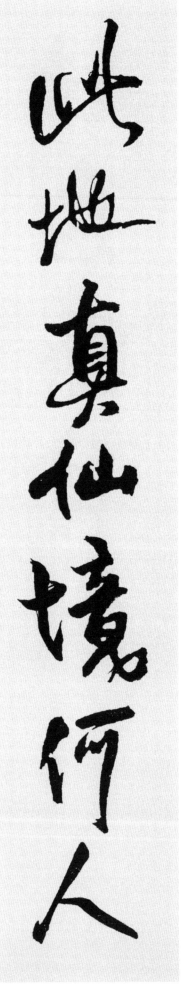

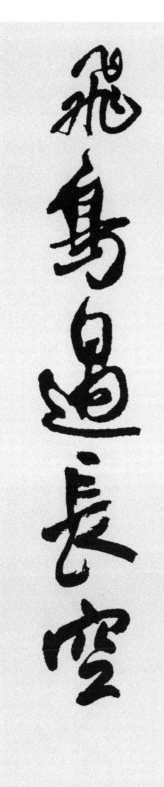

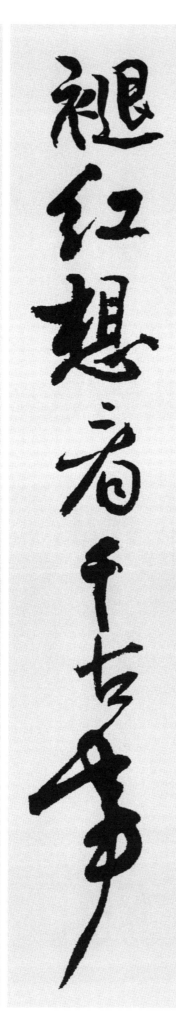

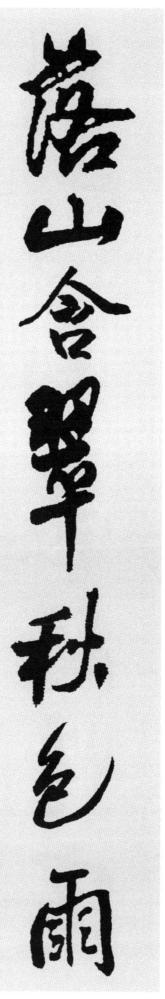

落 떨어질 락
山 뫼 산
含 머금을 함
翠 푸를 취

秋 가을 추
色 빛 색
雨 비 우
褪 꽃이질 퇴
紅 붉을 홍

想 생각할 상
看 볼 간
千 일천 천
古 옛 고
事 일 사

飛 날 비
鳥 새 조
過 지날 과
長 길 장
空 빌 공

55. 殘陽
〈梅月堂 金時習〉

西 서녘 서
嶺 재 령
殘 남을 잔
陽 볕 양
在 있을 재

前 앞 전
峰 봉우리 봉
細 가늘 세
靄 이내 애
明 밝을 명

餘 남을 여
光 빛 광
多 많을 다
映 비칠 영
樹 나무 수

薄 엷을 박
影 그림자 영
最 가장 최
關 관문 관
情 뜻 정

客 손 객

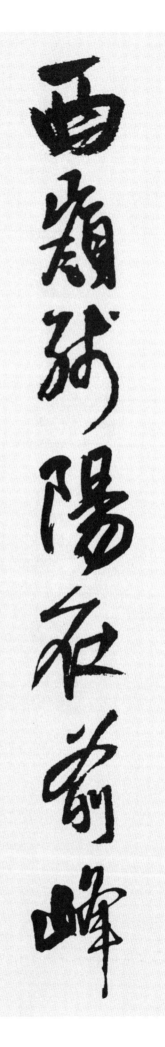

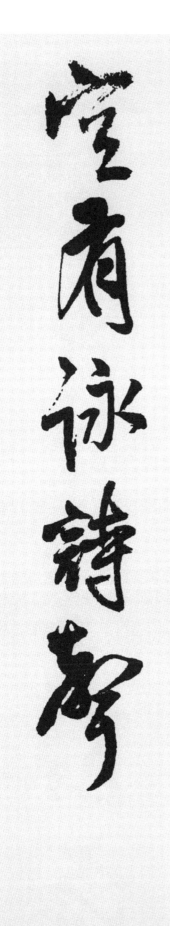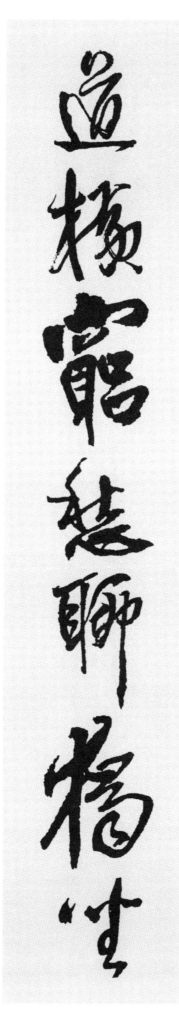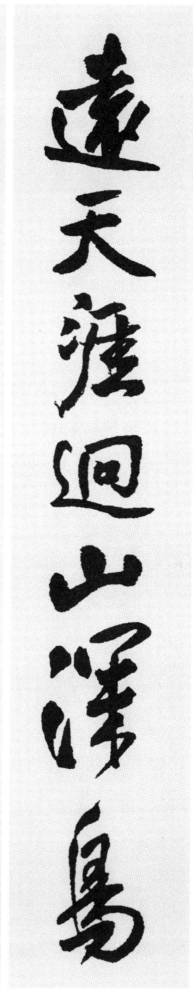

遠 멀 원
天 하늘 천
涯 물가 애
迥 멀 형

山 뫼 산
深 깊을 심
鳥 새 조
道 길 도
橫 가로 횡

窮 궁할 궁
愁 근심 수
聊 무료할 료
獨 홀로 독
坐 앉을 좌

空 공연히 공
有 있을 유
詠 읊을 영
詩 글 시
聲 소리 성

56. 修山亭
〈梅月堂 金時習〉

水 물 수
石 돌 석
淸 맑을 청
奇 기이할 기
處 곳 처

山 뫼 산
亭 정자 정
愜 쾌할 협
野 들 야
情 뜻 정

鳥 새 조
歸 돌아갈 귀
庭 뜰 정
有 있을 유
跡 자취 적

花 꽃 화
落 떨어질 락
樹 나무 수
無 없을 무
聲 소리 성

遊 놀 유

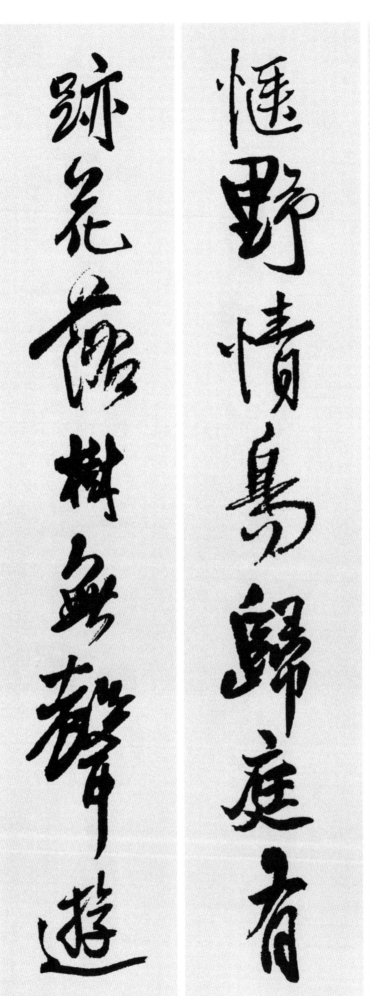
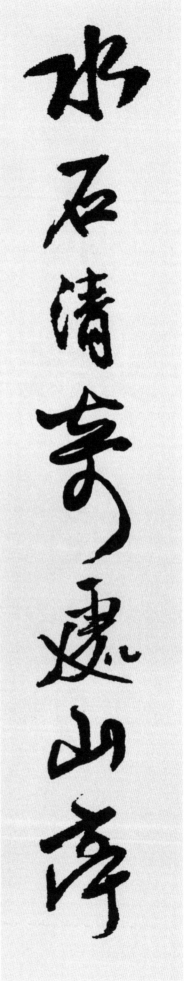

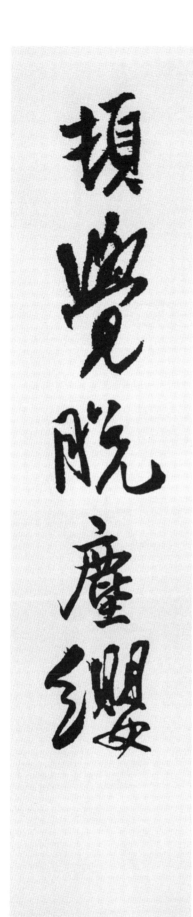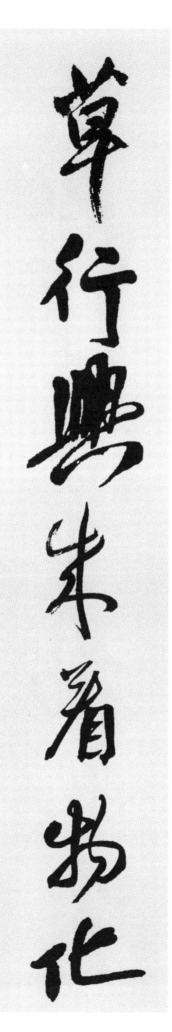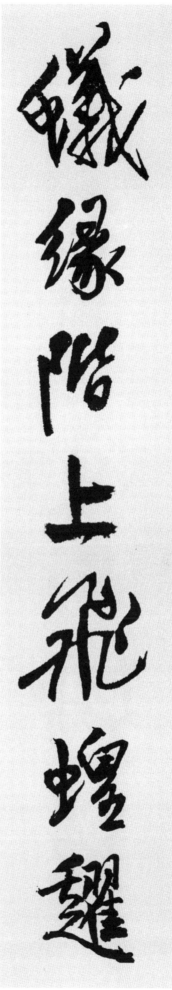

蟻 개미 의
緣 인연 연
階 계단 계
上 윗 상

飛 날 비
蝗 메뚜기 황
趯 뛸 적
草 풀 초
行 다닐 행

興 흥할 흥
來 올 래
看 볼 간
物 사물 물
化 될 화

頓 조아릴 돈
覺 깨달을 각
脫 벗을 탈
塵 티끌 진
纓 갓끈 영

57. 山北

〈梅月堂 金時習〉

料 헤아릴 료
峭 산높을 초
風 바람 풍
尚 아직 상
寒 찰 한

積 쌓을 적
雪 눈 설
映 비칠 영
峰 봉우리 봉
巒 멧부리 만

草 풀 초
抽 뽑을 추
微 미세할 미
霜 서리 상
萎 시들 위

花 꽃 화
開 열 개
凍 얼 동
雨 비 우
殘 해칠 잔

暖 따뜻할 난

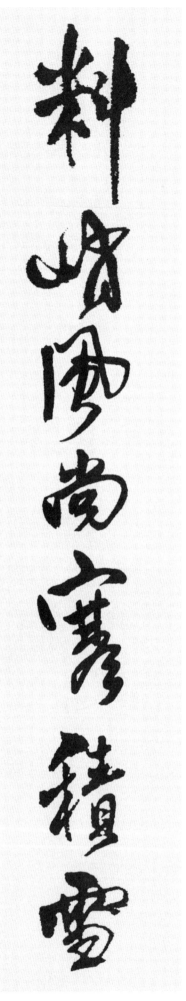

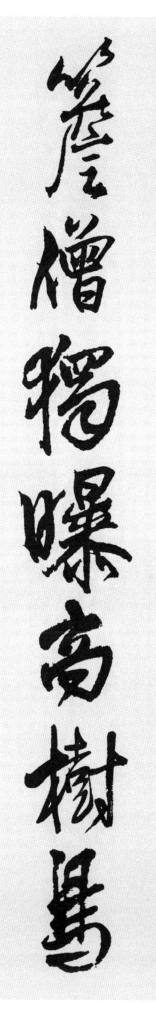

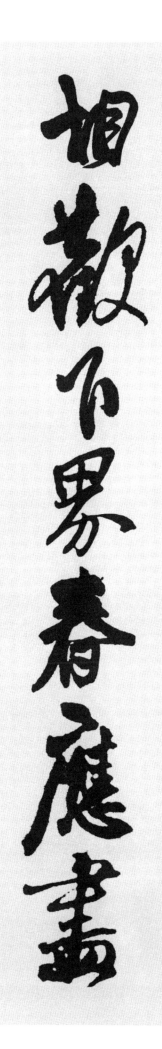

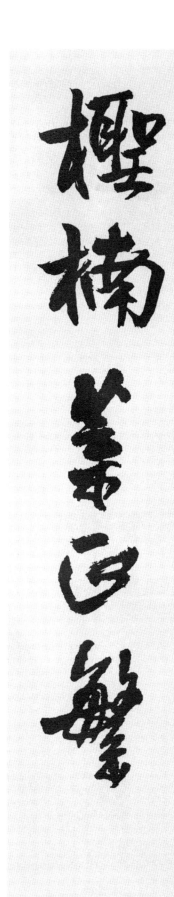

籓 추녀 첨
僧 중 승
獨 홀로 독
曝 쬐일 폭

高 높을 고
樹 나무 수
鳥 새 조
相 서로 상
歡 환영할 환

下 내려갈 하
界 지경 계
春 봄 춘
應 응당 응
盡 다할 진

檉 능수버들 정
楠 남나무 남
葉 잎 엽
正 바를 정
繁 번성할 번

58. 雪月中賞
梅韻
〈退溪 李滉〉

盆 화분 분
梅 매화 매
發 필 발
淸 맑을 청
賞 감상할 상

溪 시내 계
雪 눈 설
耀 빛날 요
寒 찰 한
濱 물가 빈

更 더욱 경
著 나타날 저
氷 얼음 빙
輪 바퀴 륜
影 그림자 영

都 모두 도
輸 보낼 수
臘 섣달 랍
味 맛 미
春 봄 춘

迢 멀 초

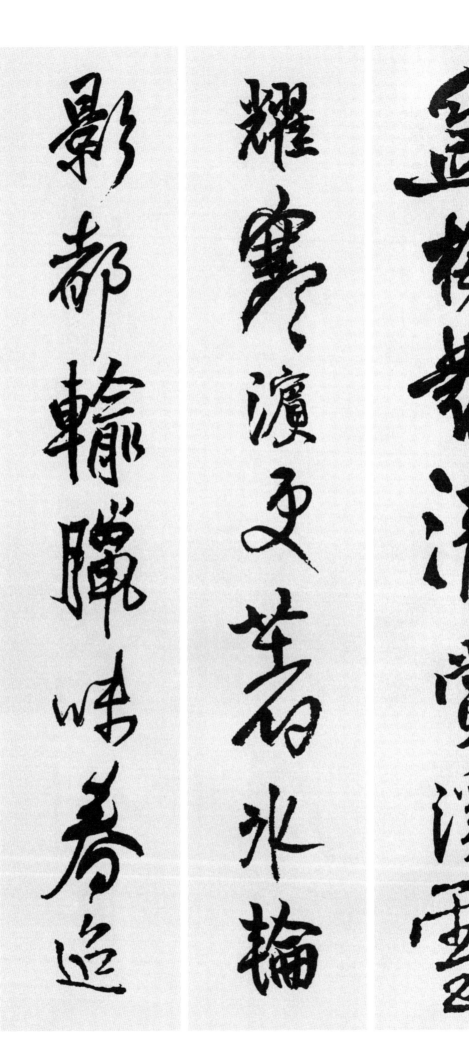

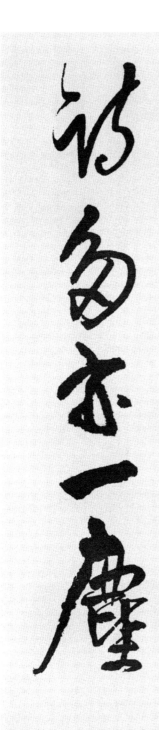

遙 멀 요
閬 산이름 랑
苑 뜰 원
境 경계 경

婥 예쁠 작
約 맺을 약
藐 멀 막
姑 시어머니 고
眞 참 진

莫 말 막
遣 보낼 견
吟 읊을 음
詩 글 시
苦 쓸 고

詩 글 시
多 많을 다
亦 또 역
一 한 일
塵 티끌 진

59. 詠薔薇

〈忍齋 洪暹〉

絶 끊을 절
域 구역 역
春 봄 춘
歸 돌아갈 귀
盡 다할 진

邊 가 변
城 재 성
雨 비 우
送 보낼 송
凉 서늘할 량

落 떨어질 락
殘 남을 잔
千 일천 천
樹 나무 수
艶 예쁠 염

留 머무를 류
得 얻을 득
數 몇 수
枝 가지 지
黃 누를 황

嫩 어릴 눈

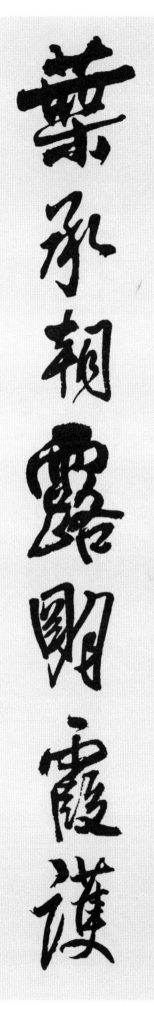

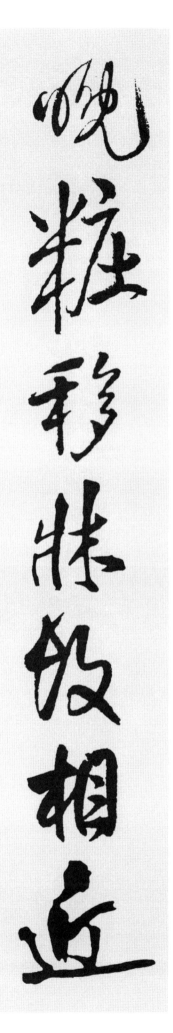

葉 잎 엽
承 이을 승
朝 아침 조
露 이슬 로

明 밝을 명
霞 노을 하
護 보호할 호
晩 늦을 만
粧 단장할 장

移 옮길 이
牀 상 상
故 연고 고
相 서로 상
近 가까울 근

拂 떨칠 불
袖 소매 수
有 있을 유
餘 남을 여
香 향기 향

60. 泛菊
〈栗谷 李珥〉

爲 하 위
愛 사랑 애
霜 서리 상
中 가운데 중
菊 국화 국

金 쇠 금
英 꽃부리 영
摘 딸 적
滿 찰 만
觴 술잔 상

清 맑을 청
香 향기 향
添 더할 첨
酒 술 주
味 맛 미

秀 뛰어날 수
色 빛 색
潤 윤택할 윤
詩 글 시
腸 창자 장

元 으뜸 원

爲愛霜中菊金英
摘滿觴清香添酒
味秀色潤詩腸元

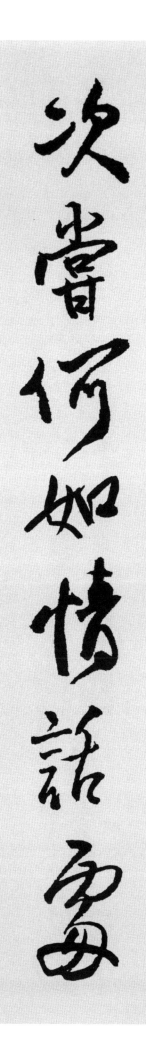

亮 밝을 량
尋 찾을 심
常 항상 상
採 캘 채

靈 신령 령
均 고를 균
造 지을 조
次 버금 차
嘗 맛볼 상

何 어찌 하
如 같을 여
情 정 정
話 말씀 화
處 곳 처

詩 글 시
酒 술 주
兩 둘 량
逢 만날 봉
場 마당 장

61. 與山人普
　　應下山至
　　豊巖李廣
　　文之家宿
　　草堂
　　〈栗谷 李珥〉

學 배울 학
道 도 도
卽 곧 즉
無 없을 무
著 붙을 착

隨 따를 수
緣 인연 연
到 이를 도
處 곳 처
遊 놀 유

暫 잠시 잠
辭 물러날 사
靑 푸를 청
鶴 학 학
洞 고을 동

來 올 래
玩 놀 완
白 흰 백
鷗 갈매기 구
洲 고을 주

身 몸 신

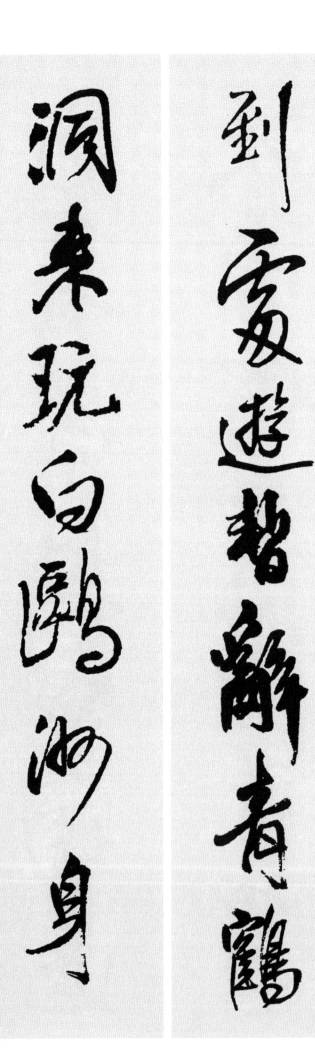
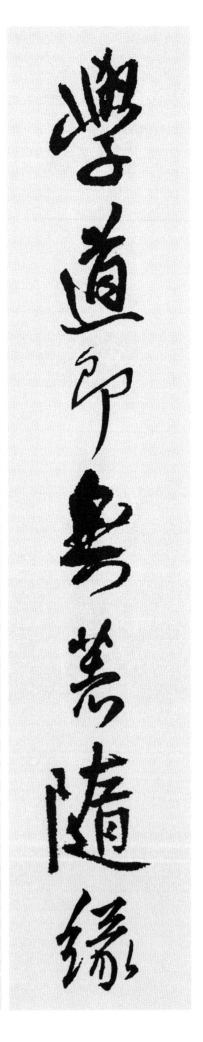

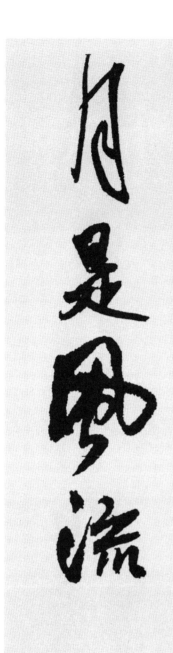

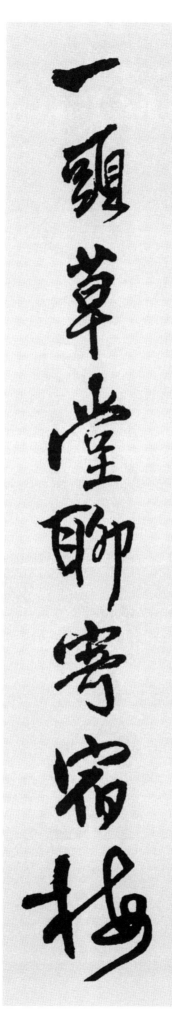

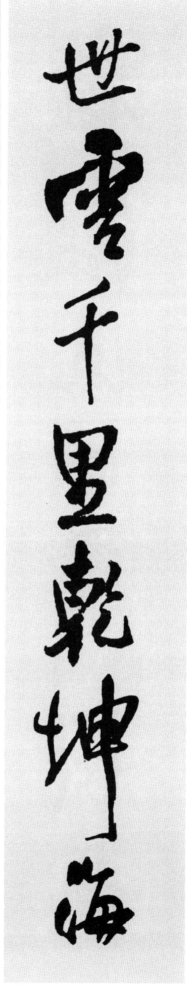

世 세상 세
雲 구름 운
千 일천 천
里 거리 리

乾 하늘 건
坤 땅 곤
海 바다 해
一 한 일
頭 머리 두

草 풀 초
堂 집 당
聊 애오라지 료
寄 부칠 기
宿 묵을 숙

梅 매화 매
月 달 월
是 이 시
風 바람 풍
流 흐를 류

62. 憶崔嘉運
〈玉峯 白光勳〉

門 문 문
外 바깥 외
草 풀 초
如 같을 여
積 쌓을 적

鏡 거울 경
中 가운데 중
顔 얼굴 안
已 이미 이
凋 시들 조

那 어찌 나
堪 견딜 감
秋 가을 추
氣 기운 기
夜 밤 야

復 다시 부
此 이 차
雨 비 우
聲 소리 성
朝 아침 조

影 그림자 영

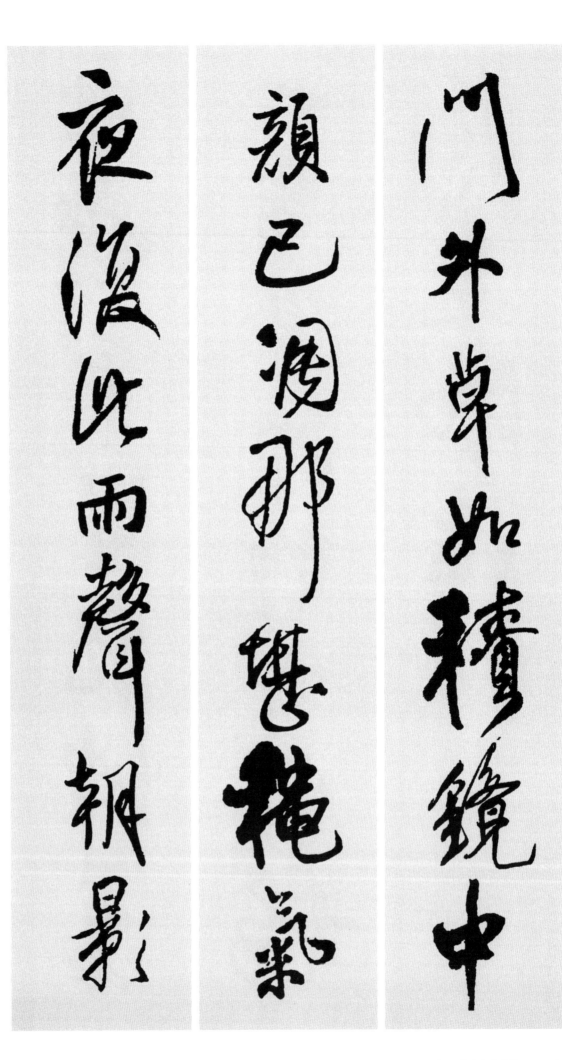

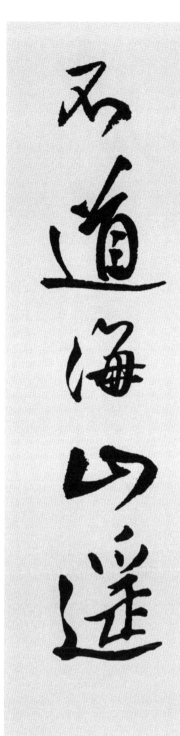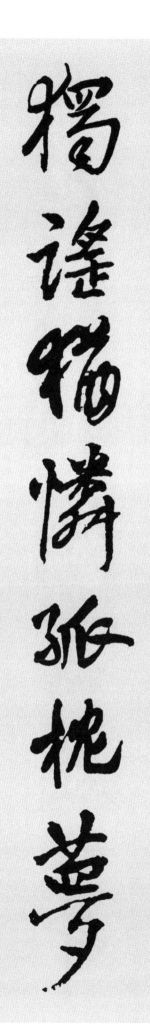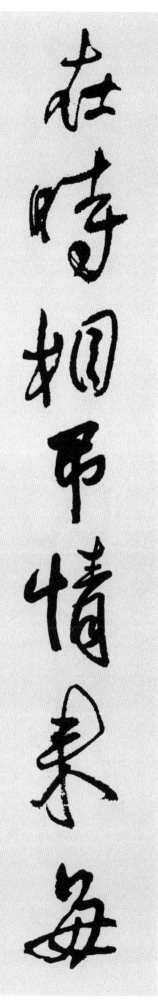

在 있을 재
時 때 시
相 서로 상
弔 조상할 조

情 정 정
來 올 래
每 매양 매
獨 홀로 독
謠 노래 요

猶 오히려 유
憐 가련할 련
孤 외로울 고
枕 벼개 침
夢 꿈 몽

不 아닐 부
道 말할 도
海 바다 해
山 뫼 산
遙 멀 요

63. 漫興
〈玉峯 白光勳〉

欲 하고자할 욕
說 말할 설
春 봄 춘
來 올 래
事 일 사

柴 사립 시
門 문 문
昨 어제 작
夜 밤 야
晴 개일 청

閒 한가할 한
雲 구름 운
度 지날 도
峯 봉우리 봉
影 그림자 영

好 좋을 호
鳥 새 조
隔 떨어질 격
林 수풀 림
聲 소리 성

客 손 객

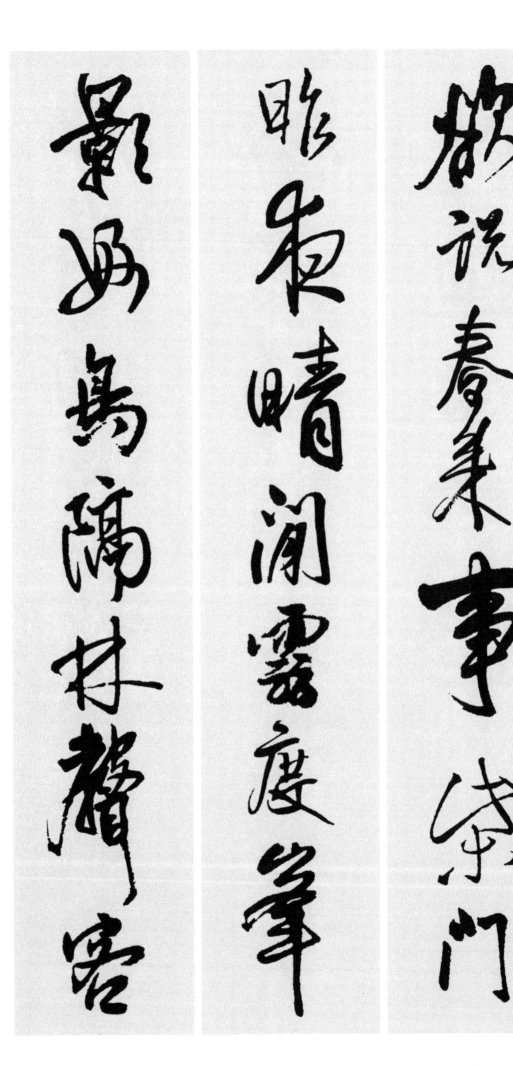

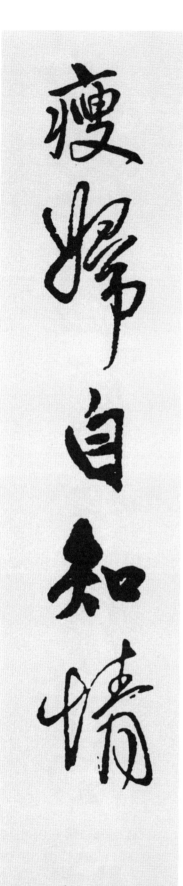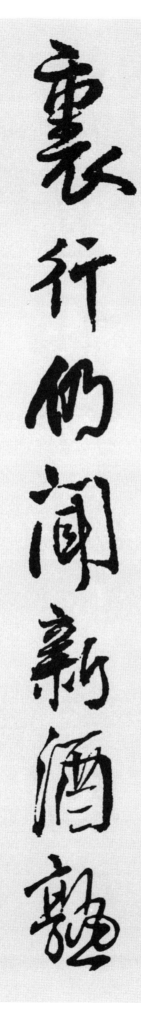

去水邊坐

夢廻花裏行

仍聞新酒熟

瘦婦自知情

去 갈 거
水 물 수
邊 가 변
坐 앉을 좌

夢 꿈 몽
廻 돌 회
花 꽃 화
裏 속 리
行 다닐 행

仍 여전히 잉
聞 들을 문
新 새 신
酒 술 주
熟 익을 숙

瘦 야윌 수
婦 아내 부
自 스스로 자
知 알 지
情 뜻 정

64. 代嚴君次韻酬姜正言大晉

〈孤山 尹善道〉

寒 찰 한
碧 푸를 벽
領 차지할 령
僊 신선 선
境 지경 경

爲 하 위
樓 다락 루
淸 맑을 청
且 또 차
豪 호걸 호

能 능할 능
令 명령 령
忘 잊을 망
寵 총애 총
辱 욕될 욕

可 가할 가
以 써 이
渾 섞일 혼
山 뫼 산
毫 가는털 호

長 길 장

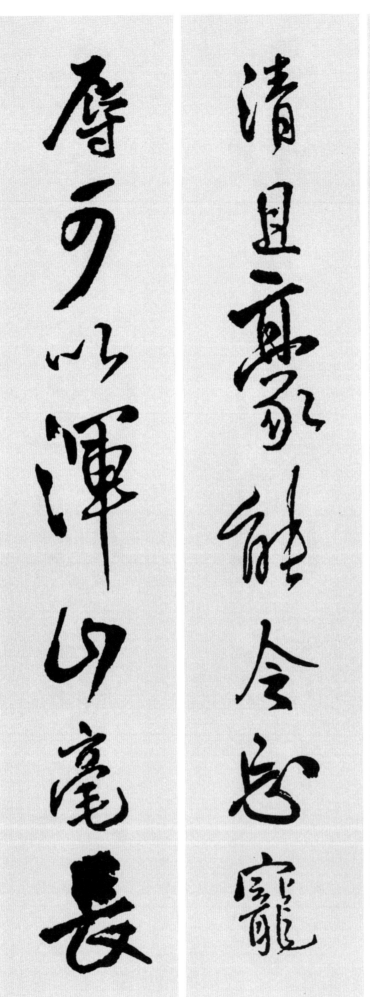

瀨 여울 뢰
聲 소리 성
容 용납할 용
好 좋을 호

群 무리 군
峯 봉우리 봉
氣 기운 기
象 형상 상
高 높을 고

沈 깊을 심
痾 병 아
難 어려울 난
濟 다스릴 제
勝 이길 승

携 가질 휴
賞 감상할 상
豈 어찌 기
言 말씀 언
勞 수고 로

65. 踰水落山腰

〈定齋 朴泰輔〉

溪 시내 계
路 길 로
幾 몇 기
回 돌 회
轉 돌 전

中 가운데 중
峰 봉우리 봉
處 곳 처
處 곳 처
看 볼 간

苔 이끼 태
巖 바위 암
秋 가을 추
色 빛 색
淨 맑을 정

松 소나무 송
籟 퉁소리 뢰
暮 저물 모
聲 소리 성
寒 찰 한

隱 숨길 은
日 해 일

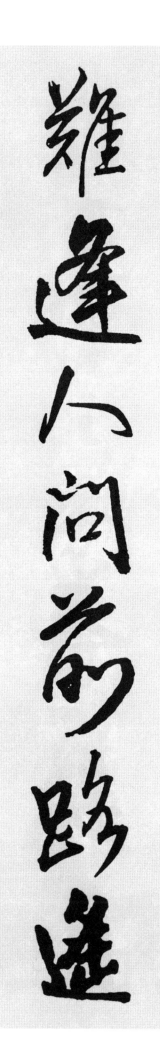

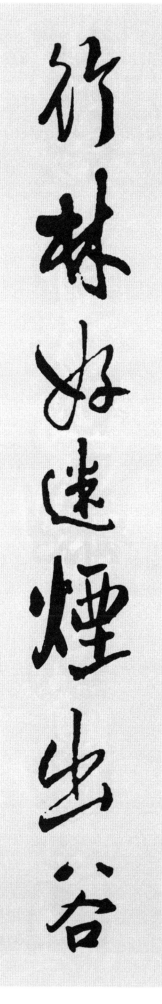

行 갈 행
林 수풀 림
好 좋을 호

迷 미혹할 미
煙 연기 연
出 날 출
谷 골 곡
難 어려울 난

逢 만날 봉
人 사람 인
問 물을 문
前 앞 전
路 길 로

遙 멀 요
指 가리킬 지
赤 붉을 적
雲 구름 운
端 끝 단

66. 竹欄菊花
盛開同數
子夜飲
〈茶山 丁若鏞〉

歲 해 세
熟 익을 숙
米 쌀 미
還 돌아올 환
貴 귀할 귀

家 집 가
貧 가난할 빈
花 꽃 화
更 더욱 경
多 많을 다

花 꽃 화
開 열 개
秋 가을 추
色 빛 색
裏 속 리

親 친할 친
識 알 식
夜 밤 야
相 서로 상
過 지날 과

酒 술 주

歲熟米還貴

家貧花更多

花開秋色裏親識夜相過酒

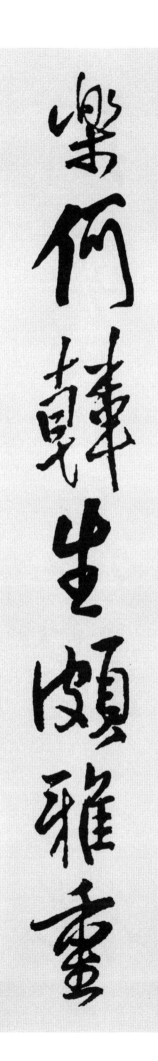
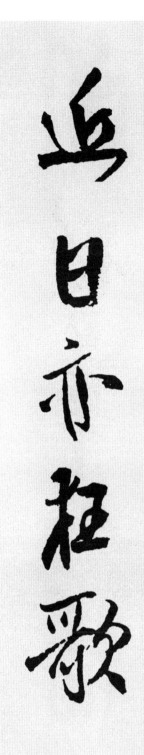

瀉 토할 사
兼 겸할 겸
愁 근심 수
盡 다할 진

詩 글 시
成 이룰 성
奈 어찌 내
樂 즐거울 락
何 어찌 하

韓 나라 한
生 날 생
頗 자못 파
雅 고울 아
重 무거울 중

近 가까울 근
日 날 일
亦 또 역
狂 미칠 광
歌 노래 가

67. 簡寄尹南皐
〈茶山 丁若鏞〉

聞 들을 문
說 말씀 설
華 화려할 화
城 재 성
府 부서 부

嚴 엄할 엄
關 관문 관
鐵 쇠 철
甕 독 옹
重 무거울 중

飛 날 비
樓 다락 루
臨 임할 림
蝃 무지개 체
蝀 무지개 동

綺 비단 기
閣 집 각
畫 그림 화
蛟 교룡 교
龍 용 룡

建 세울 건

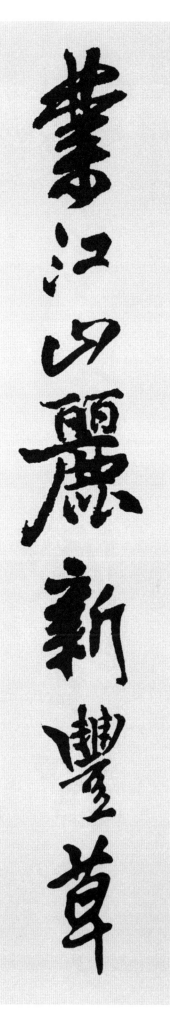

業 일 업
江 강 강
山 뫼 산
麗 고울 려

新 새 신
豊 풍성할 풍
草 풀 초
樹 나무 수
濃 짙을 농

寢 잘 침
園 동산 원
佳 아름다울 가
氣 기운 기
盛 성할 성

歲 해 세
植 심을 식
萬 일만 만
株 그루 주
松 소나무 송

68. 望龍門山
〈茶山 丁若鏞〉

縹 아득할 표
渺 아득할 묘
龍 용 룡
門 문 문
色 빛 색

終 마칠 종
朝 아침 조
在 있을 재
客 손 객
船 배 선

洞 고을 동
深 깊을 심
惟 오직 유
見 볼 견
樹 나무 수

雲 구름 운
盡 다할 진
復 다시 부
生 살 생
煙 연기 연

早 새벽 조

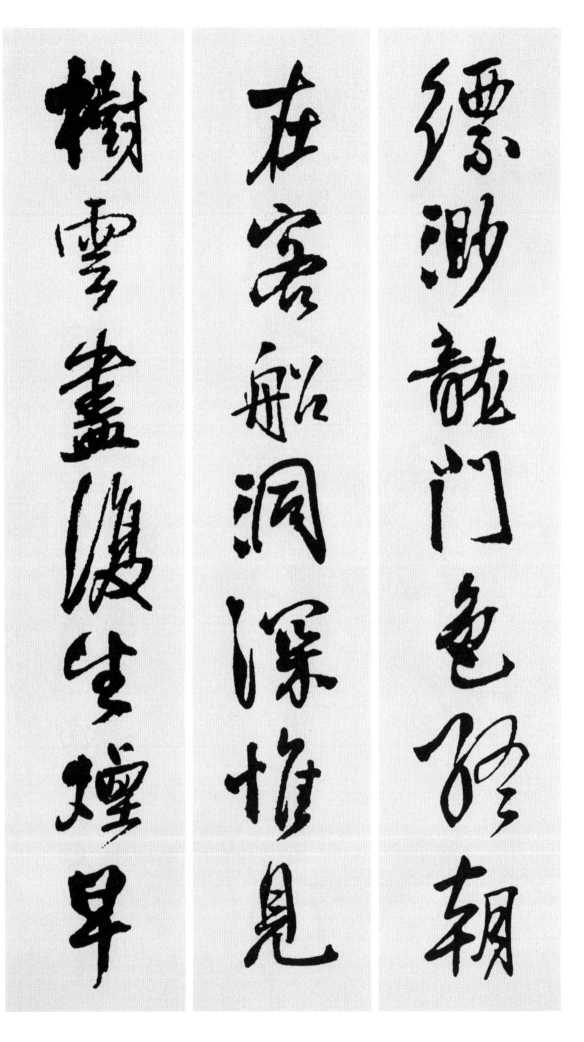

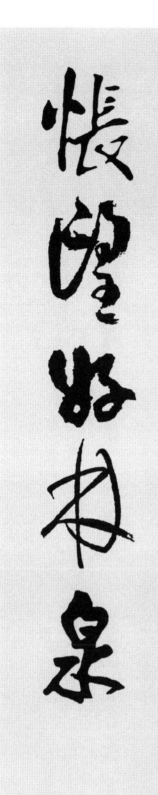

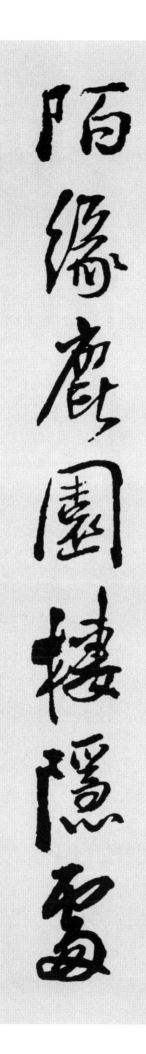

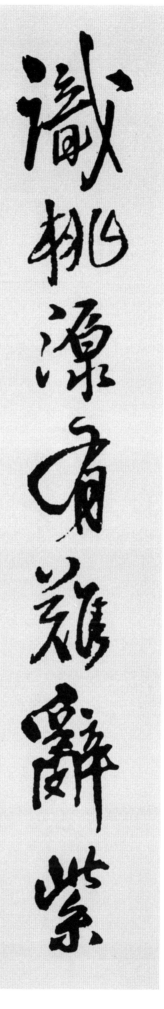

識	알 식
桃	복숭아 도
源	근원 원
有	있을 유
難	어려울 난
辭	물러날 사
紫	자색 자
陌	거리 맥
緣	인연 연
鹿	사슴 록
園	동산 원
棲	쉴 서
隱	숨을 은
處	곳 처
悵	슬플 창
望	바랄 망
好	좋을 호
林	수풀 림
泉	샘 천

69. 宿金浦郡店
〈梅泉 黃玹〉

斷 끊을 단
橋 다리 교
碑 비석 비
作 지을 작
渡 건널 도

殘 남을 잔
邑 고을 읍
樹 나무 수
爲 하 위
城 성 성

野 들 야
屋 집 옥
春 봄 춘
還 돌아올 환
白 흰 백

江 강 강
天 하늘 천
夜 밤 야
更 더욱 경
明 밝을 명

月 달 월

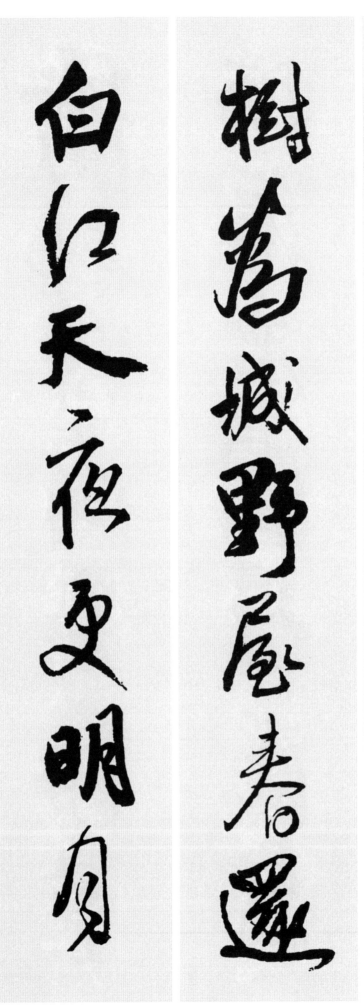
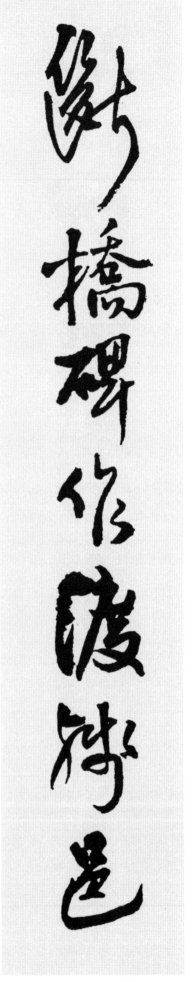

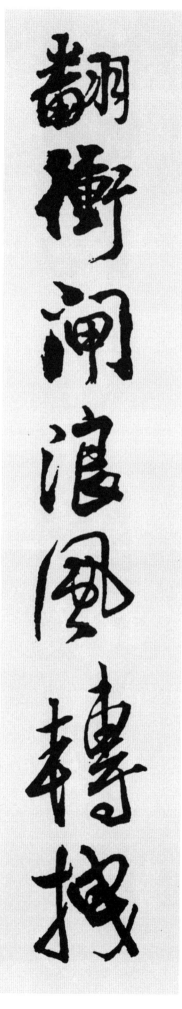

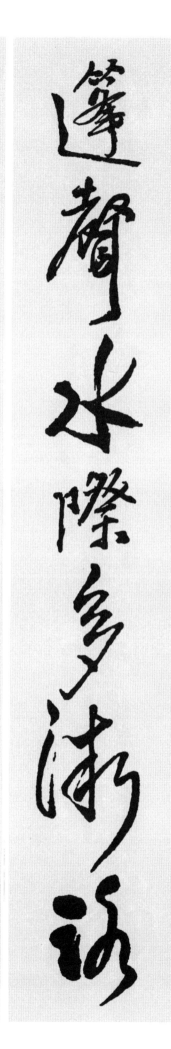

翻 번득일 번
衝 부딪힐 충
閘 갑문 갑
浪 물결 랑

風 바람 풍
轉 돌 전
拽 끌 예
篷 거룻배 봉
聲 소리 성

水 물 수
際 끝 제
多 많을 다
微 희미할 미
路 길 로

挑 돋울 도
燈 등 등
更 다시 경
問 물을 문
程 길 정

70. 和晉陵陸
　　丞早春遊
　　望
〈杜審言〉

獨 홀로 독
有 있을 유
宦 벼슬 환
遊 놀 유
人 사람 인

偏 치우칠 편
驚 놀랄 경
物 사물 물
候 절기 후
新 새 신

雲 구름 운
霞 노을 하
出 날 출
海 바다 해
曙 새벽 서

梅 매화 매
柳 버들 류
渡 건널 도
江 강 강
春 봄 춘

淑 맑을 숙

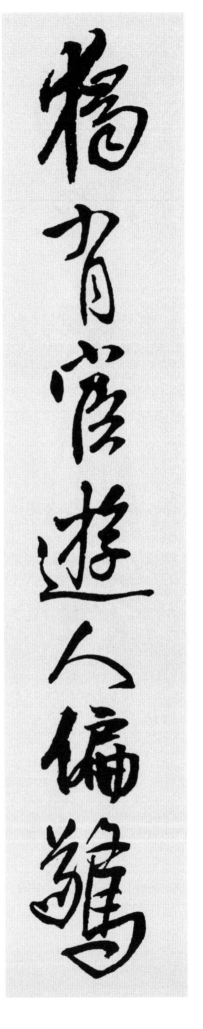

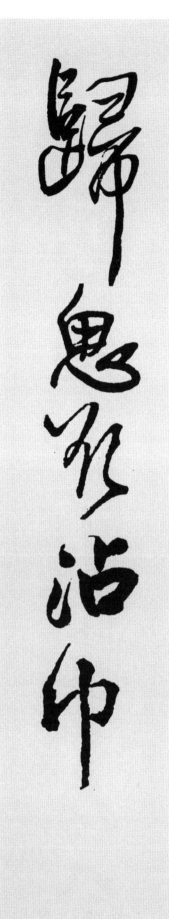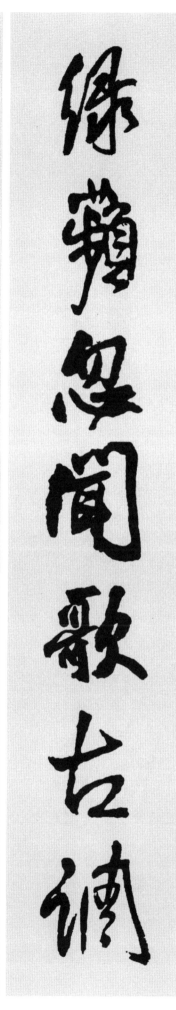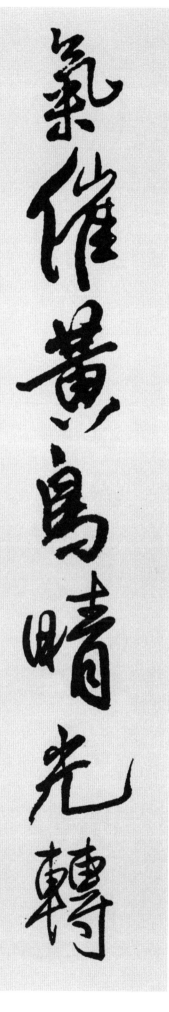

氣 기운 기
催 재촉할 최
黃 누를 황
鳥 새 조

晴 개일 청
光 빛 광
轉 돌 전
綠 푸를 록
蘋 마름풀 빈

忽 문득 홀
聞 들을 문
歌 노래 가
古 옛 고
調 곡조 조

歸 돌아갈 귀
思 생각 사
欲 하고자할 욕
沾 적실 점
巾 두건 건

71. 宮中行樂詞
〈李白〉

寒 찰 한
雪 눈 설
梅 매화 매
中 가운데 중
盡 다할 진

春 봄 춘
風 바람 풍
柳 버들 류
上 윗 상
歸 돌아갈 귀

宮 궁궐 궁
鶯 꾀꼬리 앵
嬌 교태 교
欲 하고자할 욕
醉 취할 취

簷 추녀 첨
燕 제비 연
語 말씀 어
還 돌아올 환
飛 날 비

遲 더딜 지

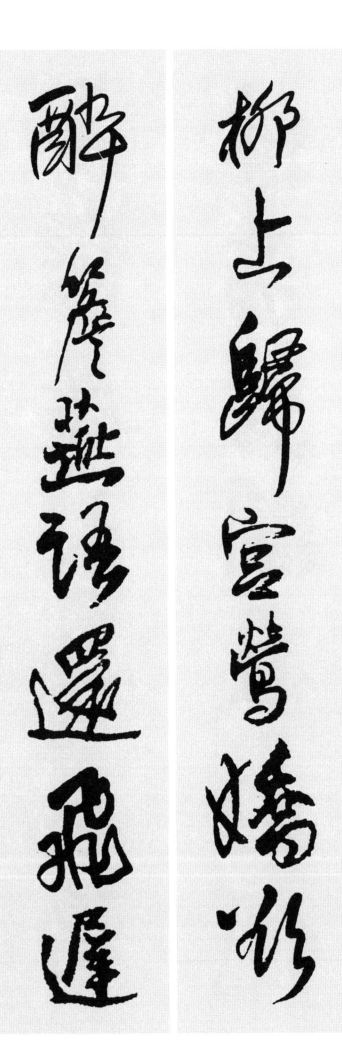
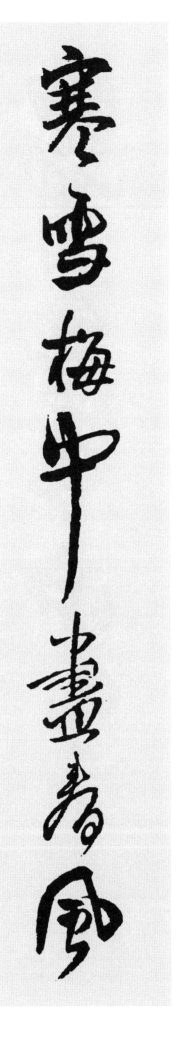

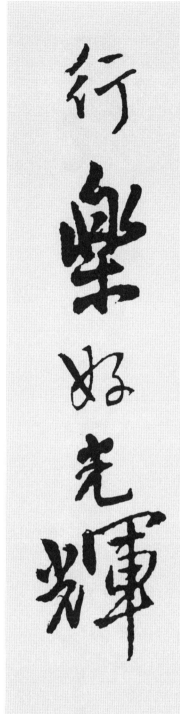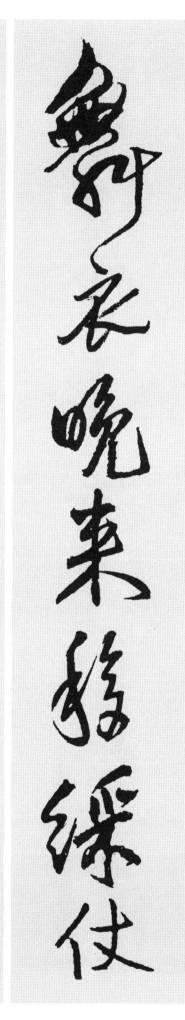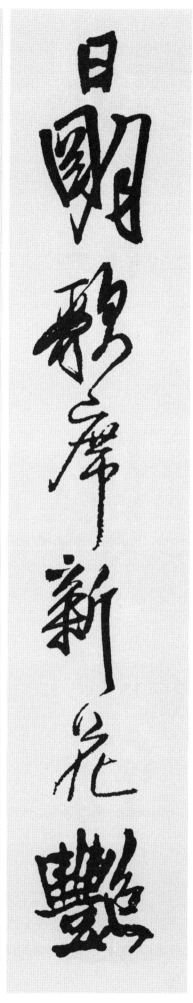

日 해 일
明 밝을 명
歌 노래 가
席 자리 석

新 새 신
花 꽃 화
艶 고울 염
舞 춤출 무
衣 옷 의

晚 늦을 만
來 올 래
移 옮길 이
綵 채색 채
仗 의장 장

行 갈 행
樂 즐거울 락
好 좋을 호
光 빛 광
輝 빛날 휘

72. 輞川閑居 贈裴秀才 迪
〈王維〉

寒 찰 한
山 뫼 산
轉 돌 전
蒼 푸를 창
翠 푸를 취

秋 가을 추
水 물 수
日 해 일
潺 물흐를 잔
湲 물소리 원

倚 기댈 의
杖 지팡이 장
柴 사립 시
門 문 문
外 밖 외

臨 임할 림
風 바람 풍
聽 들을 청
暮 저물 모
蟬 매미 선

渡 건널 도

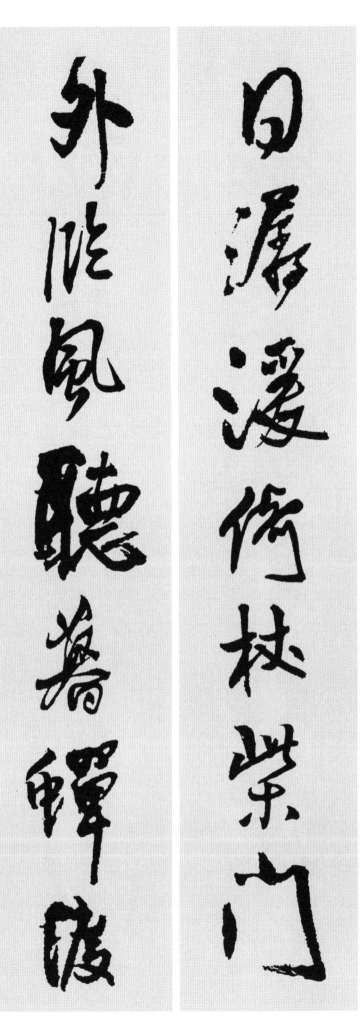
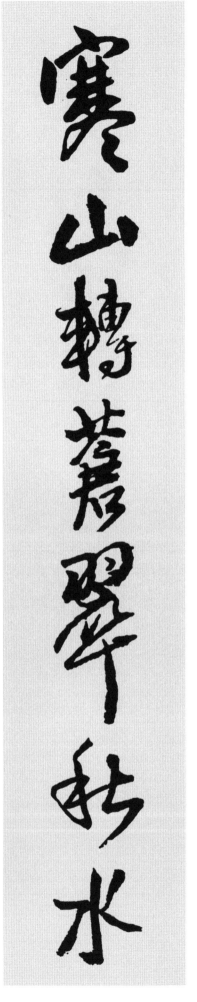

頭餘落日墟里上孤煙復值接輿醉狂歌五柳前

頭	머리 두
餘	나머지 여
落	떨어질 락
日	해 일
墟	옛터 허
里	마을 리
上	윗 상
孤	외로울 고
煙	연기 연
復	다시 부
値	만날 치
接	이을 접
輿	수레 여
醉	취할 취
狂	미칠 광
歌	노래 가
五	다섯 오
柳	버들 류
前	앞 전

73. 終南別業
〈王維〉

中 가운데 중
歲 해 세
頗 자못 파
好 좋을 호
道 도 도

晩 늦을 만
家 집 가
南 남녘 남
山 뫼 산
陲 변방 수

興 흥할 흥
來 올 래
每 매양 매
獨 홀로 독
往 갈 왕

勝 뛰어날 승
事 일 사
空 빌 공
自 스스로 자
知 알 지

行 갈 행

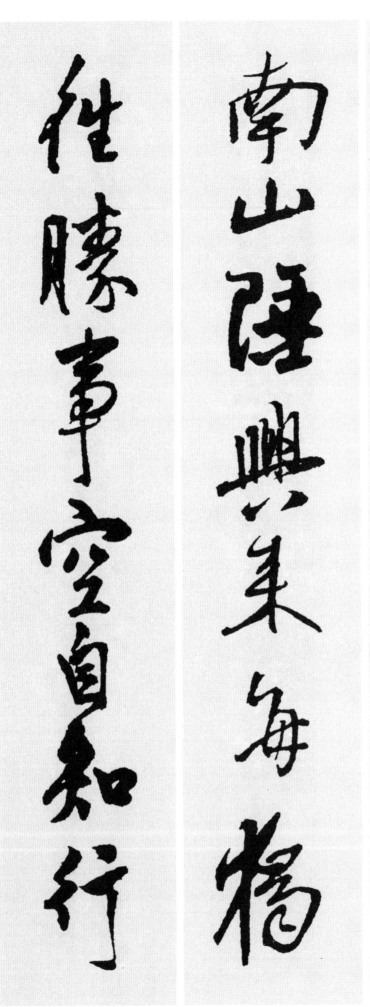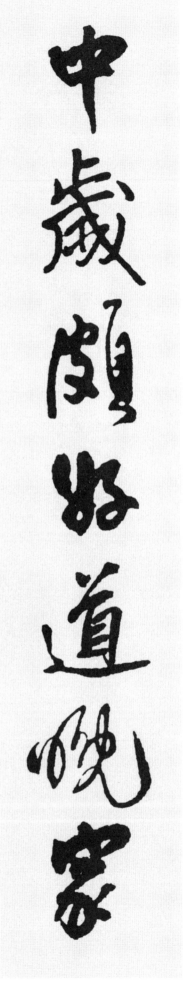

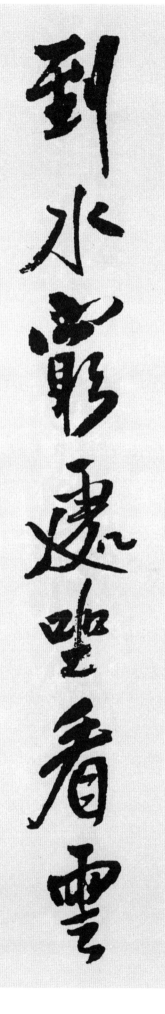

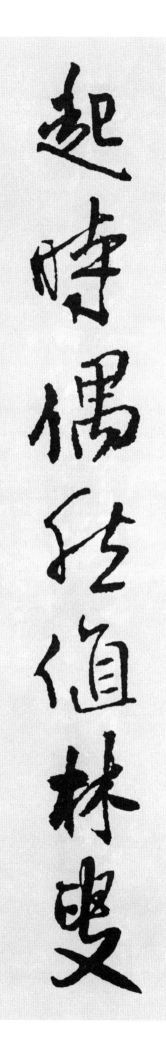

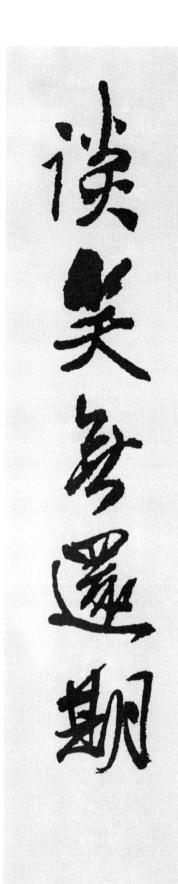

到 이를 도
水 물 수
窮 궁할 궁
處 곳 처

坐 앉을 좌
看 볼 간
雲 구름 운
起 일어날 기
時 때 시

偶 우연 우
然 그럴 연
值 만날 치
林 수풀 림
叟 늙은이 수

談 얘기할 담
笑 웃을 소
無 없을 무
還 돌아올 환
期 기약 기

74. 過香積寺
〈王維〉

不 아닐 부
知 알 지
香 향기 향
積 쌓을 적
寺 절 사

數 셀 수
里 거리 리
入 들 입
雲 구름 운
峰 봉우리 봉

古 옛 고
木 나무 목
無 없을 무
人 사람 인
逕 길 경

深 깊을 심
山 뫼 산
何 어찌 하
處 곳 처
鐘 쇠북 종

泉 샘 천

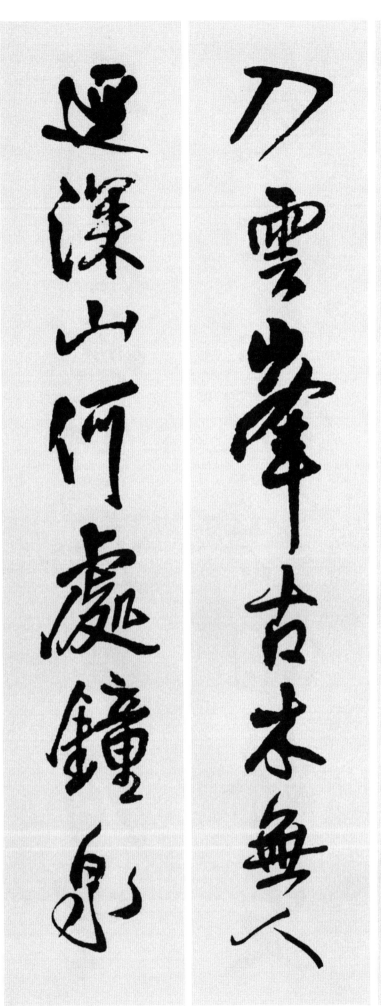
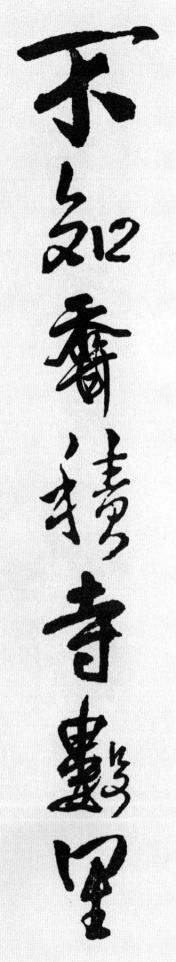

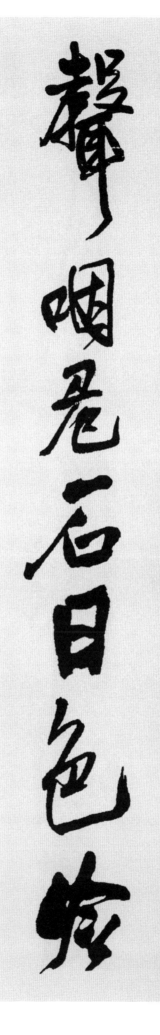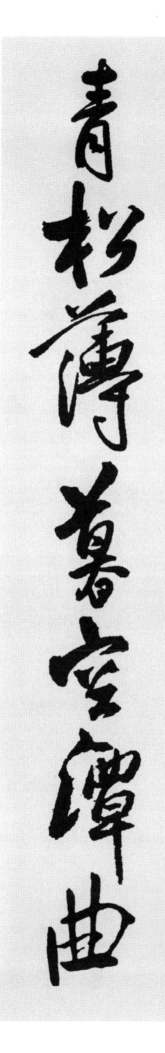

聲 소리 성
咽 목멜 열
危 위태로울 위
石 돌 석

日 해 일
色 빛 색
冷 찰 랭
青 푸를 청
松 소나무 송

薄 엷을 박
暮 저물 모
空 빌 공
潭 못 담
曲 노래 곡

安 편안 안
禪 고요 선
制 제압할 제
毒 독 독
龍 용 룡

75. 月夜憶舍弟
〈杜甫〉

戌 수자리 수
鼓 북 고
斷 끊을 단
人 사람 인
行 다닐 행

邊 가 변
秋 가을 추
一 한 일
鴈 기러기 안
聲 소리 성

露 이슬 로
從 따를 종
今 이제 금
夜 밤 야
白 흰 백

月 달 월
是 이 시
故 옛 고
鄕 시골 향
明 밝을 명

有 있을 유

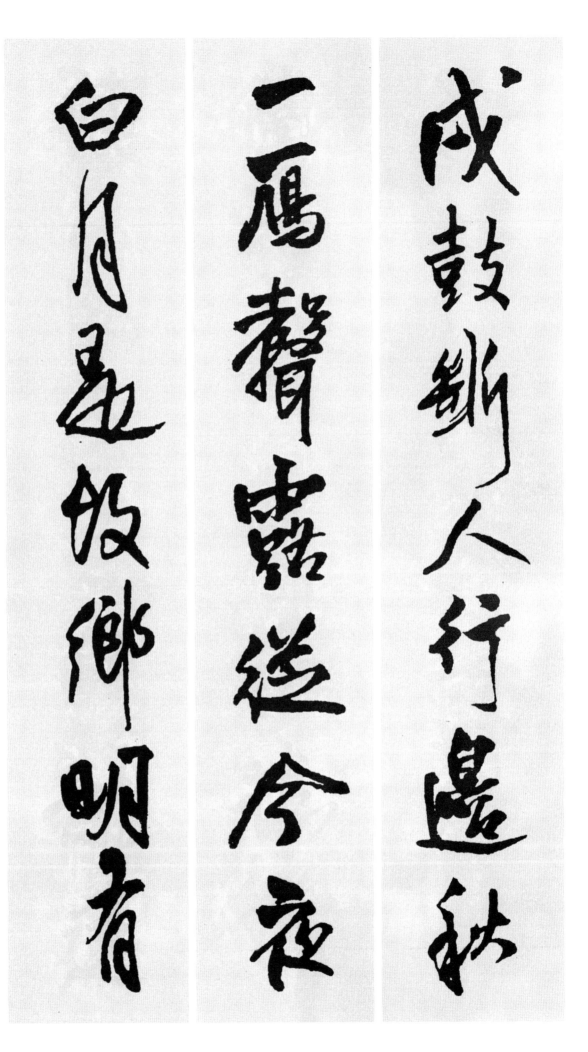

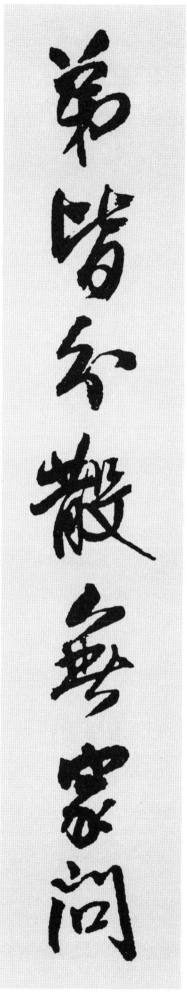

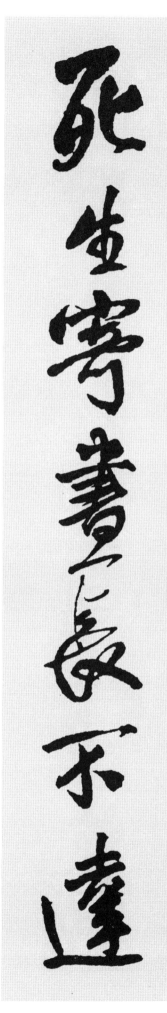

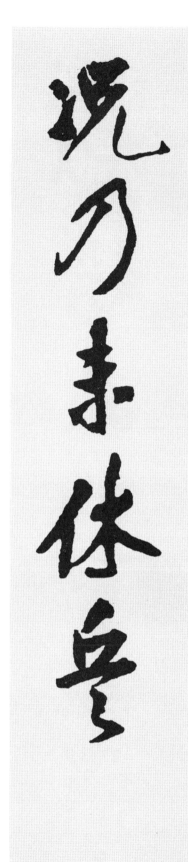

弟	아우 제
皆	다 개
分	나눌 분
散	흩을 산

無	없을 무
家	집 가
問	물을 문
死	죽을 사
生	살 생

寄	부칠 기
書	쓸 서
長	길 장
不	아닐 부
達	이를 달

況	하물며 황
乃	이에 내
未	아닐 미
休	쉴 휴
兵	병사 병

76. 夜宿西閣
曉呈元二
十一曹長
〈杜甫〉

城 재 성
暗 어두울 암
更 시각 경
籌 셈 주
急 급할 급

樓 다락 루
高 높을 고
雨 비 우
雪 눈 설
微 희미할 미

稍 점점 초
通 통할 통
綃 생사 초
幕 장막 막
霽 비개일 제

遠 멀 원
帶 띠 대
玉 구슬 옥
繩 노 승
稀 드물 희

門 문 문

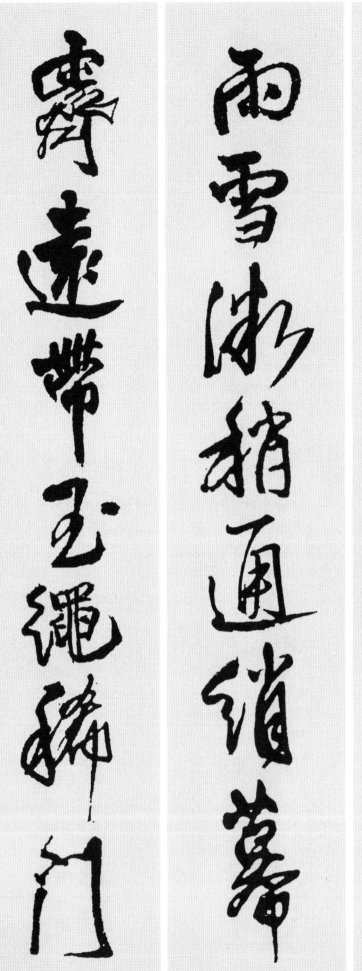
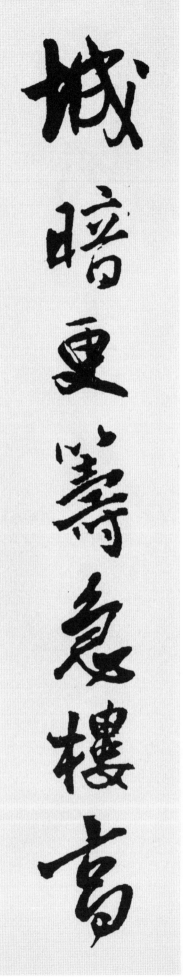

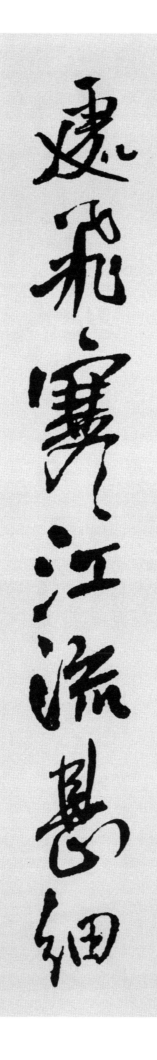

鵲 까치 작
晨 새벽 신
光 빛 광
起 일어날 기

檣 돛대 장
烏 까마귀 오
宿 묵을 숙
處 곳 처
飛 날 비

寒 찰 한
江 강 강
流 흐를 류
甚 심할 심
細 가늘 세

有 있을 유
意 뜻 의
待 기다릴 대
人 사람 인
歸 돌아갈 귀

77. 春夜喜雨
〈杜甫〉

好 좋을 호
雨 비 우
知 알 지
時 때 시
節 절기 절

當 이 당
春 봄 춘
乃 이에 내
發 필 발
生 날 생

隨 따를 수
風 바람 풍
潛 잠길 잠
入 들 입
夜 밤 야

潤 윤택할 윤
物 사물 물
細 가늘 세
無 없을 무
聲 소리 성

野 들 야

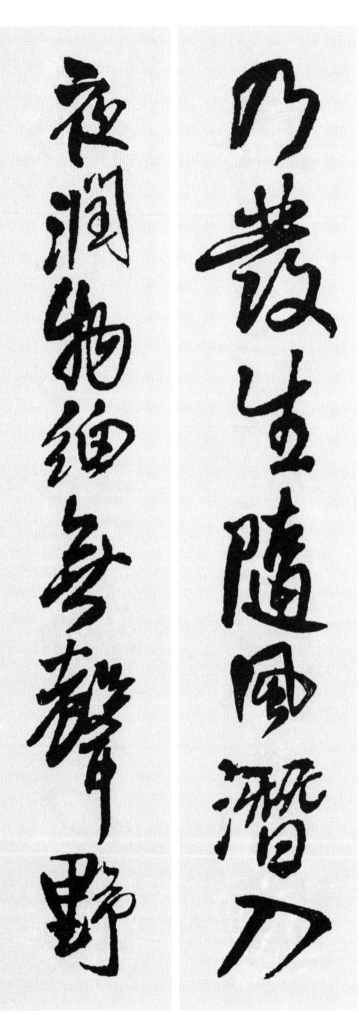
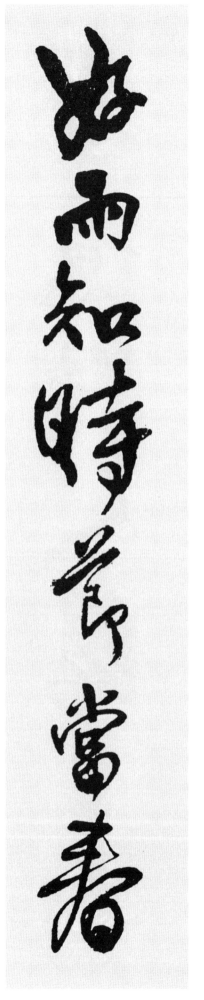

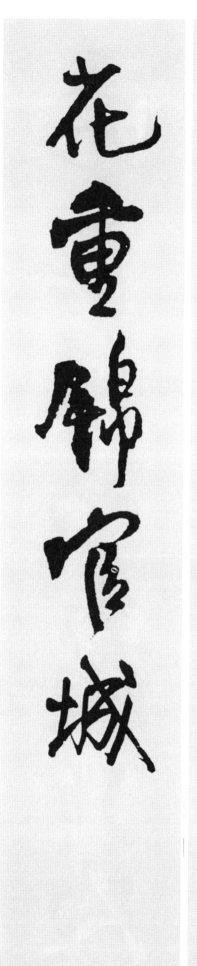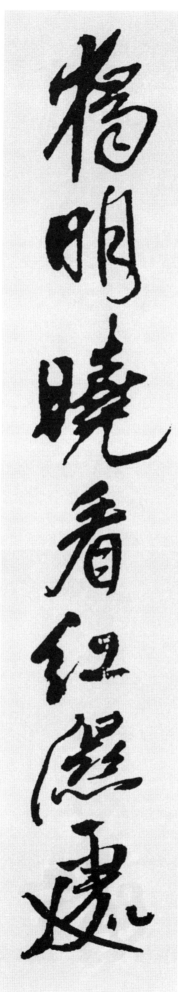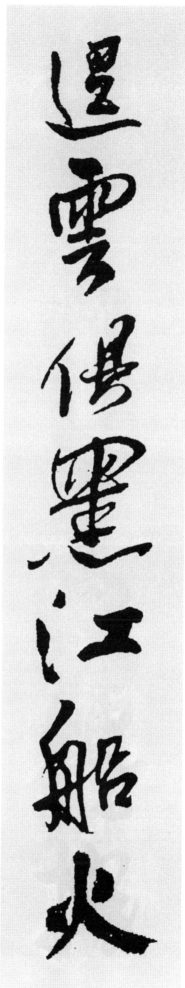

徑 길 경
雲 구름 운
俱 갖출 구
黑 검을 흑

江 강 강
船 배 선
火 불 화
獨 홀로 독
明 밝을 명

曉 새벽 효
看 볼 간
紅 붉을 홍
濕 젖을 습
處 곳 처

花 꽃 화
重 무거울 중
錦 비단 금
官 관가 관
城 재 성

78. 早寒有懷
〈孟浩然〉

木 나무 목
落 떨어질 락
鴈 기러기 안
南 남녘 남
渡 건널 도

北 북녘 북
風 바람 풍
江 강 강
上 윗 상
寒 찰 한

我 나 아
家 집 가
襄 오를 양
水 물 수
曲 굽을 곡

遙 멀 요
隔 떨어질 격
楚 초나라 초
雲 구름 운
端 끝 단

鄉 시골 향

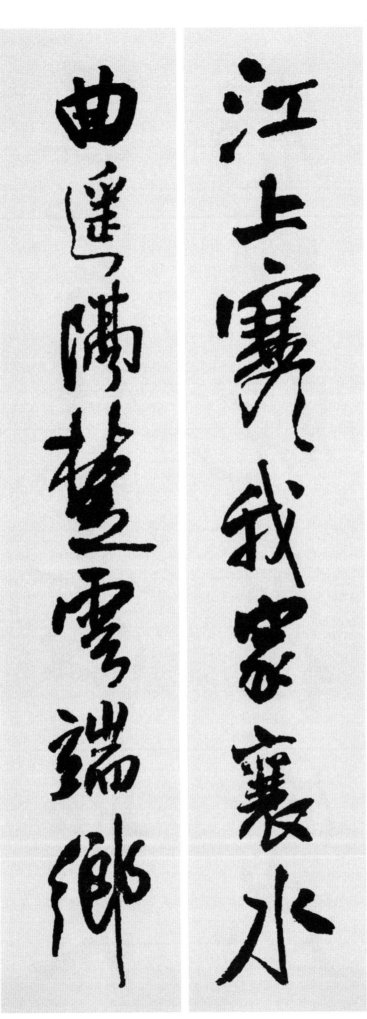
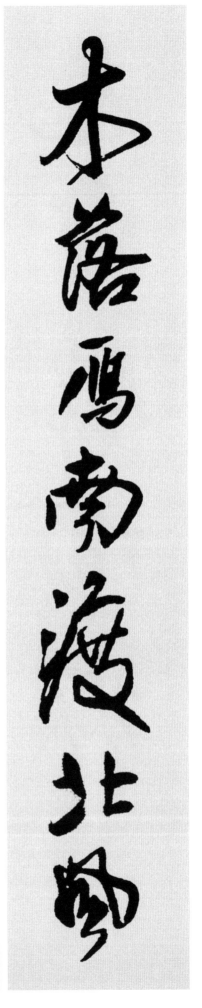

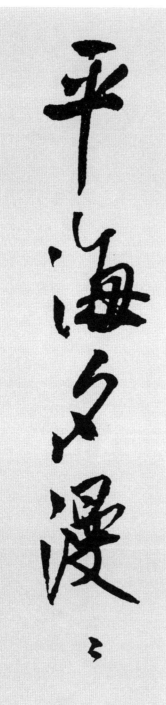 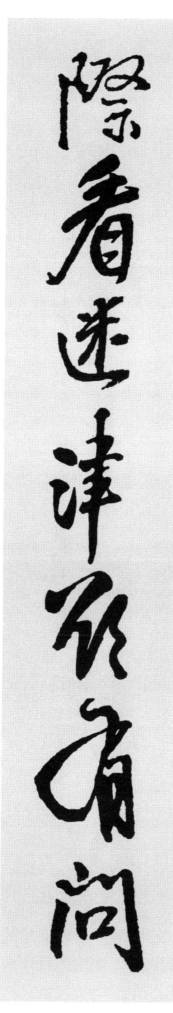 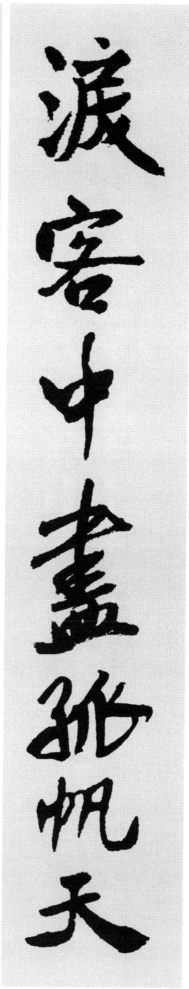

涙 흐를 루
客 손 객
中 가운데 중
盡 다할 진

孤 외로울 고
帆 돛 범
天 하늘 천
際 가 제
看 볼 간

迷 헤맬 미
津 나루 진
欲 하고자할 욕
有 있을 유
問 물을 문

平 고를 평
海 바다 해
夕 저녁 석
漫 가득찰 만
漫 가득찰 만

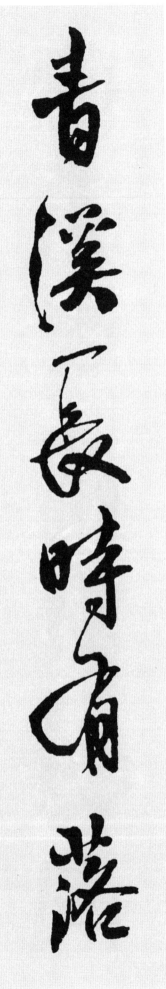
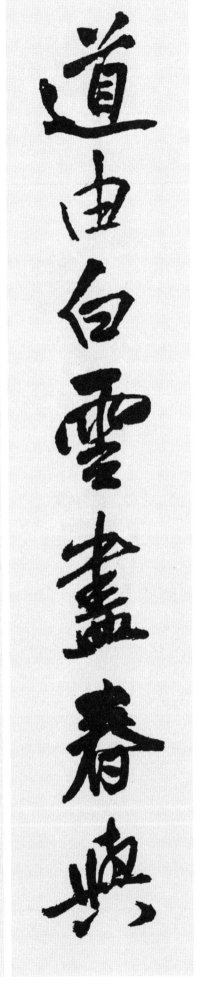

閒 한가할 한
門 문 문
向 향할 향
山 뫼 산
路 길 로

深 깊을 심
柳 버들 류
讀 읽을 독
書 글 서
堂 집 당

幽 그윽할 유
映 비칠 영
每 매양 매
白 흰 백
日 해 일

淸 맑을 청
輝 빛날 휘
照 비칠 조
衣 옷 의
裳 치마 상

80. 破山寺後禪院

〈常建〉

清 맑을 청
晨 새벽 신
入 들 입
古 옛 고
寺 절 사

初 처음 초
日 해 일
照 비칠 조
高 높을 고
林 수풀 림

曲 굽을 곡
逕 길 경
通 통할 통
幽 그윽할 유
處 곳 처

禪 참선할 선
房 방 방
花 꽃 화
木 나무 목
深 깊을 심

山 뫼 산

光	빛 광
悅	기쁠 열
鳥	새 조
性	성품 성
潭	못 담
影	그림자 영
空	빌 공
人	사람 인
心	마음 심
萬	일만 만
籟	퉁소 뢰
此	이 차
俱	함께 구
寂	고요할 적
惟	오직 유
餘	남을 여
鐘	쇠북 종
磬	경쇠 경
音	소리 음

81. 泛黃河
〈孟郊〉

誰 누구 수
開 열 개
崑 산이름 곤
崙 산이름 륜
源 근원 원

流 흐를 류
出 날 출
混 섞일 혼
沌 섞일 돈
河 물 하

積 쌓을 적
雨 비 우
飛 날 비
作 지을 작
風 바람 풍

驚 놀랄 경
龍 용 룡
噴 뿜을 분
爲 하 위
波 물결 파

湘 상강 상

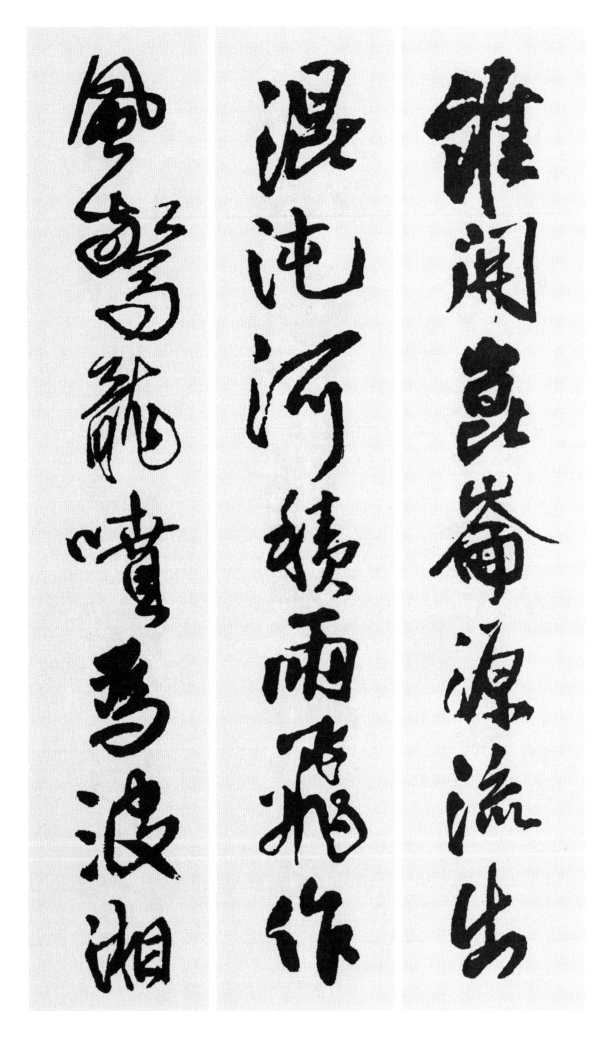

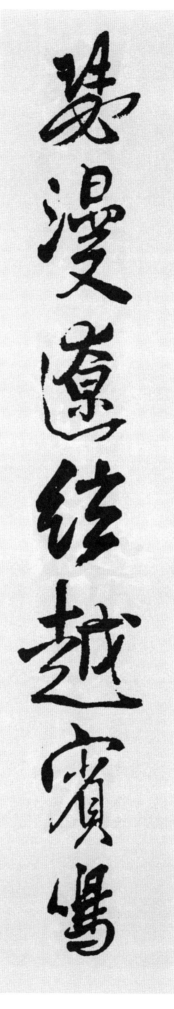

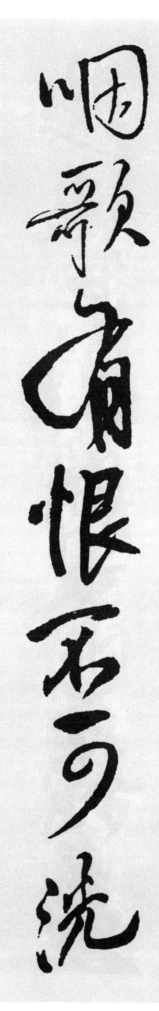

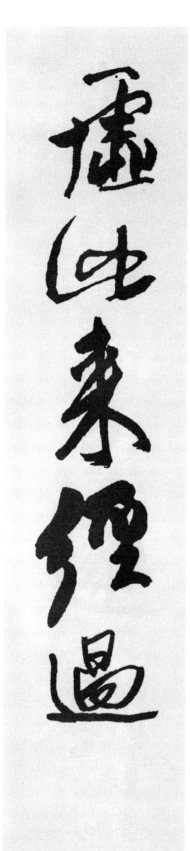

瑟 악기이름 슬
漫 물넘칠 만
遼 멀 료
絃 줄 현

越 넘을 월
賓 손님 빈
鳴 울 명
咽 목멜 열
歌 노래 가

有 있을 유
恨 한 한
不 아니 불
可 가할 가
洗 씻을 세

虛 빌 허
此 이 차
來 올 래
經 지날 경
過 지날 과

82. 次北固山下
〈王灣〉

客 손 객
路 길 로
靑 푸를 청
山 뫼 산
外 바깥 외

行 다닐 행
舟 배 주
綠 푸를 록
水 물 수
前 앞 전

潮 조수 조
平 평평할 평
兩 둘 량
岸 언덕 안
闊 넓을 활

風 바람 풍
正 바를 정
一 한 일
帆 돛 범
懸 걸 현

海 바다 해
日 해 일

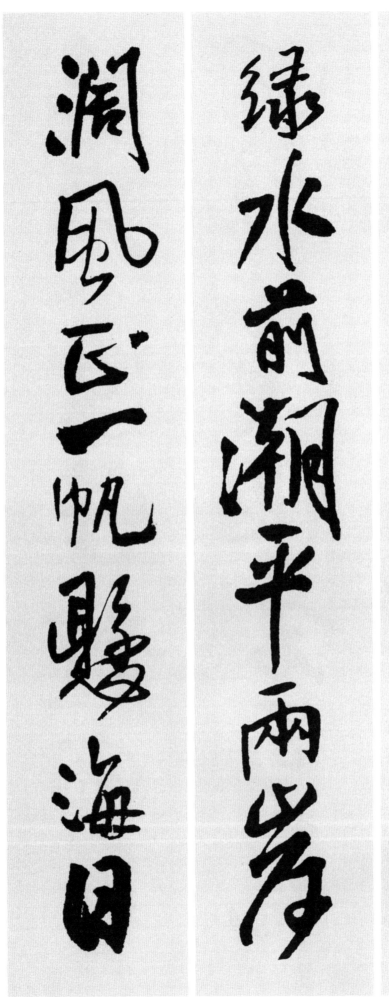
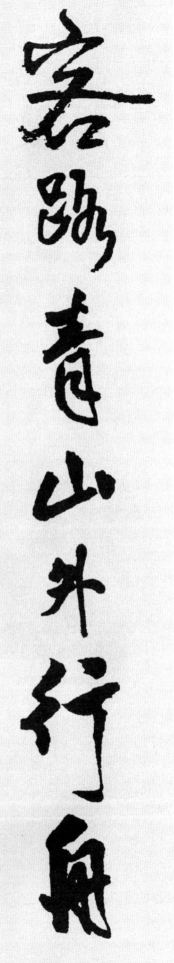

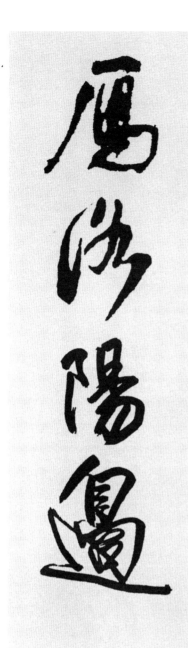

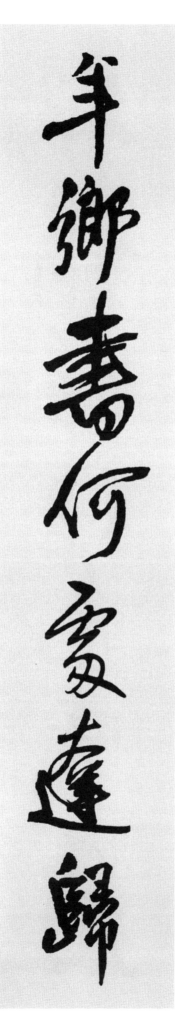

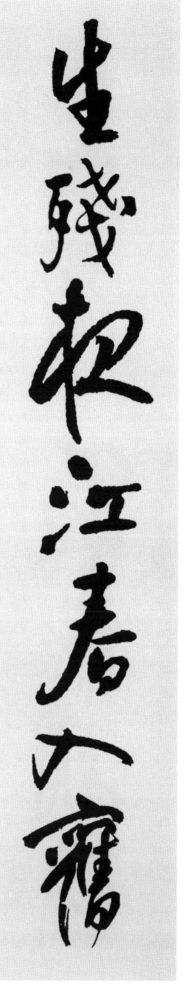

生 날 생
殘 남을 잔
夜 밤 야

江 강 강
春 봄 춘
入 들 입
舊 옛 구
年 해 년

鄉 시골 향
書 글 서
何 어느 하
處 곳 처
達 이를 달

歸 돌아갈 귀
雁 기러기 안
洛 물이름 락
陽 볕 양
邊 가 변

83. 江南旅情
〈祖詠〉

楚 초나라 초
山 뫼 산
不 아닐 불
可 가할 가
極 끝 극

歸 돌아갈 귀
路 길 로
但 다만 단
蕭 쓸쓸할 소
條 가지 조

海 바다 해
色 빛 색
晴 개일 청
看 볼 간
雨 비 우

江 강 강
聲 소리 성
夜 밤 야
聽 들을 청
潮 조수 조

劍 칼 검

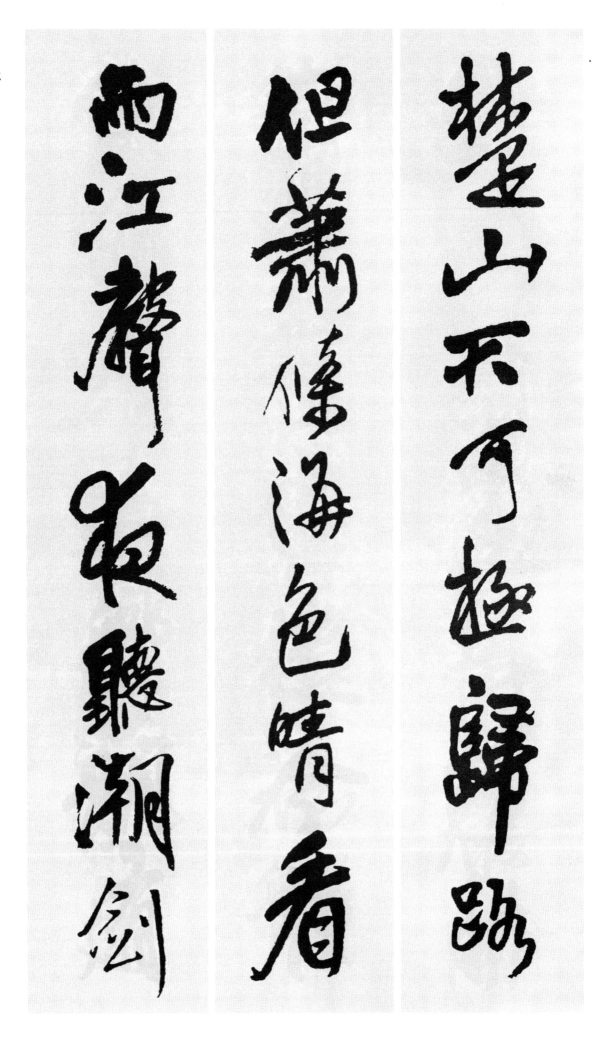

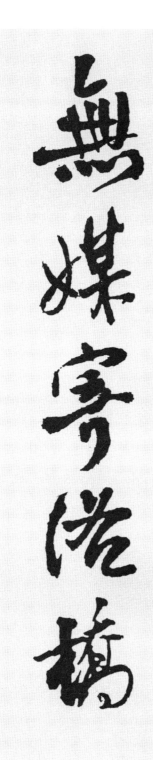
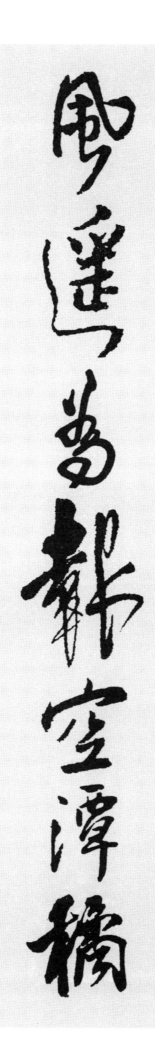

留 머무를 류
南 남녘 남
斗 별이름 두
近 가까울 근

書 글 서
寄 부칠 기
北 북녘 북
風 바람 풍
遙 멀 요

爲 하 위
報 알릴 보
空 빌 공
潭 못 담
橘 귤 귤

無 없을 무
媒 부탁할 매
寄 부칠 기
洛 물이름 락
橋 다리 교

解　說

■五言絶句

p. 7

1. 秋夜雨中 〈孤雲 崔致遠〉

秋風惟苦吟	가을 바람에 괴롭게 시를 읊는데
世路少知音	세상에 내 마음을 아는 이 없네
窓外三更雨	창 밖에는 밤이 깊도록 비가 내리고
燈前萬里心	등불 아래 마음은 고국을 향해 달리네

p.8

2. 樂道吟 〈息庵 李資玄〉

春光花猶在	봄 빛에 꽃은 아직 피었는데
天晴谷自陰	하늘 맑고 골짜기는 어둡네
不妨彈一曲	거리낌 없이 한 곡조 퉁기는데
祗是少知音	단지 내 마음 알아줄 이 없구나

p. 9

3. 普德窟 〈益齋 李齊賢〉

陰風生巖曲	찬바람이 바위틈에서 불어오고
溪水深更綠	시냇물은 깊어서 더욱 푸르다
倚杖望層巔	지팡이를 짚고 절벽을 바라보니
飛簷駕雲木	처마가 구름 속에 떠 있네

p.10

4. 春興 〈圃隱 鄭夢周〉

春雨細不滴	봄비 가늘어 방울 지지않더니
夜中微有聲	밤되어 조금씩 소리 적어지네
雪盡南溪漲	눈 녹아 앞 시내물 불어나면
多少草芽生	풀싹들도 얼마간 돋아나겠지

P.11

5. 洪原邑館 〈止浦 金坵〉

地僻雲煙古	땅 외진 곳 구름 연기 창연한데
原低樹木平	언덕 아래 나무들 펼쳐있네
長安知幾至	장안 언제 이를지 알겠는데
回首不勝淸	머리 돌려보니 그 맑은 것 이기지 못하겠네

■七言絶句

p.42

36. 黄鶴樓送孟浩然之廣陵 〈李白〉

故人西辭黃鶴樓	옛 친구 맹호연은 이 황학루에서 이별 고하고
煙花三月下揚州	꽃 피는 봄 삼월에 배 타고 양주로 내려갔다
孤帆遠影碧空盡	누각에서 보니 돛단 외배 그림자 푸른 하늘에 빨려 사라지고
惟見長江天際流	뒤에는 그저 장강의 흐름이 하늘 끝으로 흘러갈 따름이다

p.43

37. 早發白帝城 〈李白〉

朝辭白帝彩雲間	아침에 붉게 물든 구름 낀 백제성에 이별을 고하고
千里江陵一日還	천 리나 되는 강릉에는 하루에 닿게 된다
兩岸猿聲啼不住	양 기슭에서 원숭이 소리 계속 들리는 가운데
輕舟已過萬重山	가벼운 배는 만 겹 산을 이미 통과하였다

p.44

38. 贈花卿 〈杜甫〉

錦城絲管日紛紛	금관성에는 음악 소리 매일 성대히 울려퍼져
半入江風半入雲	그 소리 반은 금강 바람타고, 또 반은 구름까지 가 닿는다
此曲祗應天上有	그러나 원래 이런 노래는 오직 천상에서만 어울리는 것으로서
人間能得幾回聞	우리 인간들은 자주 들을 수 없는 것이 아니겠는가

p.45

39. 渡浙江問舟中人 〈孟浩然〉

潮落江平未有風	조수 빠지고 강은 평안한데 바람 불지 않아
扁舟共濟與君同	작은 배로 그대와 함께 건너가네
時時引領望天末	때때로 옷깃 끌고 하늘 끝 바라보는데
何處靑山是越中	어느 곳 청산이 월땅이던고

p.46

40. 出塞 〈王昌齡〉

秦時明月漢時關	달은 진나라때, 관문은 한나라때 였건만
萬里長征人未還	만리길 긴 정벌에 사람들 돌아오지 않네
但使龍城飛將在	다만 용성(龍城)에 보낸 비장군(飛將軍) 있었다면
不教胡馬渡陰山	오랑캐 말들 음산(陰山)을 넘지 못하게 하였으리

p.47

41. 寄揚州韓綽判官 〈杜牧〉

靑山隱隱水超超	청산은 어렴풋하고 물은 멀고 먼데
秋盡江南草未凋	가을 다한 강남은 풀들 시들지 않았네
二十四橋明月夜	스물 넷 다리에 달밝은 밤인데
玉人何處敎吹簫	귀하신 분 어느 곳 퉁소불게 하는고

p.48

42. 題西林壁 〈蘇軾〉

橫看成嶺側成峰	옆에서 보면 이어진 산들 곁에서 보면 봉우리 되어
遠近高低各不同	멀고 가까이 높고 낮아 제각각이네
不識廬山眞面目	여산의 참된 모습 알 수 없는 것은
只緣身在此山中	다만 내 몸이 여산 속에 있기 때문이라

p.49

43. 六月二十七日 望湖樓醉書 〈蘇軾〉

黑雲飜墨未遮山	검은 구름 먹을 부은 듯 퍼지는데 미처 산을 모두 덮지 못했고
白雨跳珠亂入船	소나기 진주알 떨어지듯 배 위에 세차게 쏟아진다
卷地風來忽吹散	땅을 말아 올리듯 거센 바람 불어 흩어 쓸어버리자
望湖樓下水如天	망호루 아래 수면은 고요하여 하늘인 듯 맑고 푸르다

p.50

44. 泊船瓜州 〈王安石〉

京口瓜洲一水間	경구(京口)와 과주(瓜洲)는 강물 하나 사이인데
鍾山只隔數重山	종산(鍾山)은 오직 몇겹의 산일세
春風又綠江南岸	봄바람은 또 남쪽 언덕 푸르게 하는데
明月何時照我還	밝은 달은 어느때 내 돌아가는 모습 비추려나

p.51

45. 寄權器 〈皇甫冉〉

露濕靑蕪時欲晚	푸른 순무에 이슬젖어 저물어 가는 때인데
水流黃葉意無窮	누른 잎 물에 흐르고 생각은 끝없네
節近重陽念歸否	계절은 중양절 가까워 돌아갈런지 생각하는데
眼前籬菊帶秋風	눈앞의 울타리 국화는 가을 바람 띠고 있네

■ 五言律詩

p.64~65

52. 盖州雨中留待落後人 〈圃隱 鄭夢周〉

無事唯宜睡	일 없어 잠이나 자려고
終朝臥竹牀	아침 내내 대침상에 누웠다가
雨驚鄉夢破	빗소리에 놀라 고향꿈 깨고나자
日共客愁長	하루 내내 나그네 시름만 길구나
後騎雲山隔	뒤진 말은 구름과 산 너머 오건만
歸程泥路妨	돌아갈 길은 진흙탕으로 막혔네
何時喜晴霽	어느 날에야 비 개어 기쁜 얼굴로
相率過遼陽	서로 이끌며 요양을 지나려나

p.66~67

53. 題堤川客館 〈四佳 徐居正〉

邑在江山勝	고을의 강산이 아름다우니
亭新景物稠	바라보는 경치도 조밀하구나
煙光浮地面	아지랭이는 지면에 떠 있고
嶽色出墻頭	산이 담 머리에 솟아 있네
老樹參天立	노송은 하늘을 찌를 듯이 솟아 있고
寒溪抱野流	시냇물은 들판을 돌아서 흐르네
客來留信宿	객이 와서 이 속에 이틀을 묵고 있으니
詩思轉悠悠	시상(詩想)이 아득히 떠오르고 있네

p.68~69

54. 普光寺 〈義谷 李邦直〉

此地眞仙境	이곳은 진실로 선경인데
何人創佛宮	어느 누가 절을 지었는가
扣門塵跡絶	문을 들어서니 티끌이 씻기어지고
入室道心通	방을 들어서니 도가 통하여지는 것 같네
曉落山含翠	날이 새니 산은 푸르름에 머금고
秋色雨褪紅	가을빛에 비내려 붉은 꽃 다 졌네
想看千古事	천고(千古)의 시름 생각하는데
飛鳥過長空	새는 날아 먼 허공 지나가네

p.70~71

55. 殘陽 〈梅月堂 金時習〉

西嶺殘陽在	서쪽 고개에 지는 해 있어
前峰細靄明	앞산에 고운 아지랑이 명랑도 하이
餘光多映樹	남은 빛은 거의 나무에 비치는데
薄影最關情	엷은 그림자 그리도 정에 끌리네
客遠天涯逈	나그네 오래 되니 하늘 끝이 멀고
山深鳥道橫	산 깊으니 험한 길이 가로놓여 있네
窮愁聊獨坐	궁핍한 근심으로 홀로 앉았으니
空有詠詩聲	공연히 시 읊는 소리만 내네

p.72~73

56. 修山亭 〈梅月堂 金時習〉

水石清奇處	물과 돌이 맑고도 기이한 곳에
山亭愜野情	산 정자가 야인(野人)의 마음에 흡족하다
鳥歸庭有跡	새들 돌아가 뜰에는 자취만 남고
花落樹無聲	꽃이 떨어져도 나무에선 소리가 없네
遊蟻緣階上	노는 개미 섬돌 따라 올라들 가고
飛蝗趯草行	나는 메뚜기 풀에서 뛰어 다니네
興來看物化	흥이 와서 만물의 조화 보노라니
頓覺脫塵纓	티끌 묻은 갓끈 벗은 줄을 문득 깨닫네

p.74~75

57. 山北 〈梅月堂 金時習〉

料峭風尙寒	이른 봄날의 바람은 아직도 차니
積雪映峰巒	쌓인 눈이 산 구비에 비치이누나
草抽微霜萎	풀이 낡으나 서리에 시들어지고
花開凍雨殘	꽃은 피었으나 찬비에 쇠잔해졌네
暖簷僧獨曝	따뜻한 처마 끝엔 중이 홀로 볕 쬐이고
高樹鳥相歡	높은 나무엔 새들이 서로 즐겨 노누나
下界春應盡	하계(下界)엔 봄이 응당 다하였으리니
檉楠葉正繁	정남(檉楠)의 잎새도 마침 번성하리라

p.76~77

58. 雪月中賞梅韻 〈退溪 李滉〉

盆梅發淸賞	화분의 매화 맑게 핌을 감상하는데
溪雪耀寒濱	시내 눈은 찬 물가에 비치네라
更著氷輪影	게다가 달그림자까지 어리니
都輸臘味春	섣달에 봄을 느끼겠노라
迢遙閬苑境	아득히 먼 신선의 세계에 산다는
婥約藐姑眞	막고산 아리따운 신선이여
莫遣吟詩苦	시를 읊노라고 괴롭게 지내지 마시게나
詩多亦一塵	시가 많아지면 그 곳 또한 세속이 될 테니

p.78~79

59. 詠薔薇 〈忍齋 洪暹〉

絶域春歸盡	머나먼 땅 봄 다 가고
邊城雨送涼	변방의 성에는 비가 서늘한 기운 전하네
落殘千樹艶	못 다진 수많은 나무는 농염하고
留得數枝黃	뒤늦게야 피는 몇 가지는 샛노랗구나
嫩葉承朝露	연약한 잎 아침이슬 마시고
明霞護晩粧	찬란한 꽃구름 새벽 단장 호위하네
移牀故相近	평상에 옮겨 서로 친해졌더니
拂袖有餘香	소매 떨치니 향기 남아있네

p.80~81

60. 泛菊 〈栗谷 李珥〉

爲愛霜中菊	서리 속의 국화를 사랑하기에
金英摘滿觴	노란 잎을 따서 술잔에 가득 띄웠네
淸香添酒味	맑은 향내는 술맛을 더하고
秀色潤詩腸	빼어난 빛은 시인의 창자를 적셔주네
元亮尋常採	도연명(陶淵明)이 무심히 잎을 따고
靈均造次嘗	굴원(屈原)이 잠시 꽃을 맛보았지만
何如情話處	어찌 정다운 이야기만 나누는 곳이
詩酒兩逢場	시와 술로 함께 즐기는 것 같으리

p.82~83

61. 與山人普應下山至豊巖李廣文之家宿草堂 〈栗谷 李珥〉

學道卽無著	도를 배우니 집착이 없어져
隨緣到處遊	인연 따라 어디든 떠돌아다니네
暫辭靑鶴洞	잠시 청학동을 하직하고는
來玩白鷗洲	백구주에 와서 즐긴다네
身世雲千里	신세는 구름 천리이고
乾坤海一頭	하늘과 땅은 바다 한 구석인데
草堂聊寄宿	그대 초당에 하룻밤 묵어 가노라니
梅月是風流	매화에 비친 달이 바로 풍류일세

p.84~85

62. 憶崔嘉運 〈玉峯 白光勳〉

門外草如積	문 밖에 풀은 낟가리처럼 우거졌고
鏡中顔已凋	거울 속 얼굴도 이미 시들었네
那堪秋氣夜	가을 기운의 밤을 어이 견디랴
復此雨聲朝	게다가 빗소리 들리는 이런 아침을
影在時相弔	그림자가 때로는 서로 위로하고
情來每獨謠	그리울 때마다 혼자 노래한다네
猶憐孤枕夢	외로운 배갯머리 꿈은 오히려 가련한데
不道海山遙	바다와 산이 멀어도 말하지 않으리

p.86~87

63. 漫興 〈玉峯 白光勳〉

欲說春來事	봄이 온 일을 말하려고
柴門昨夜晴	지난 밤에 사립이 맑게 개였네
閒雲度峯影	한가로운 구름이 산을 넘으며 그림자 지고
好鳥隔林聲	아름다운 새가 숲 너머에서 우네
客去水邊坐	손님 떠나간 물가에 앉았다가
夢回花裏行	꿈이 돌아오면 꽃 속을 거니네
仍聞新酒熟	새 술이 익었단 소리가 들리니
瘦婦自知情	여윈 아내가 내 마음을 짐작한 게지

p.88~89

64. 代嚴君次韻酬姜正言大晉 〈孤山 尹善道〉

寒碧領僊境	한벽루(寒碧樓)가 선경을 차지해
爲樓淸且豪	정자 모습이 맑고도 호탕해
能令忘寵辱	사람으로 하여금 은총과 오욕을 잊게 하고
可以渾山毫	초목과도 더불어 잘 어울리네
長瀨聲容好	긴 여울은 소리와 모양이 좋고
群峯氣象高	뭇봉우리의 기상도 높아라
沈痾難濟勝	고질병이 다스리기 어렵지만
携賞豈言勞	이끌고 구경하는데 어찌 수고롭다고 하랴

p.90~91

65. 踰水落山腰 〈定齋 朴泰輔〉

溪路幾回轉	골짝을 몇 번이나 돌고 돌았는가
中峰處處看	산봉우리가 곳곳마다 보이네
苔巖秋色淨	이끼 낀 바위에 가을빛이 흐르고
松籟暮聲寒	솔바람 부는 저녁은 춥기도 하다
隱日行林好	해가 지는데 가는 숲길도 아름다운데
迷煙出谷難	안개 낀 산길을 어떻게 빠져 나갈까
逢人問前路	사람은 만나 앞 길을 물으니
遙指赤雲端	멀리 빨간 구름 끝을 가리킨다

p.92~93

66. 竹欄菊花盛開同數子夜飮 〈茶山 丁若鏞〉

歲熟米還貴	가을은 되었다지만 쌀은 오히려 귀한데
家貧花更多	우리 집 가난해도 꽃은 더욱 많아라
花開秋色裏	국화가 활짝 피어 가을이 둘러싸인 곳을
親識夜相過	벗들이 알고서 밤중에 함께 지냈네
酒瀉兼愁盡	술을 퍼부으면 시름이 다할 것인지
詩成奈樂何	시를 지었다해도 그 무엇이 즐거우랴
韓生頗雅重	한(韓)선비는 올바르고 묵직한 선비이건만
近日亦狂歌	요즈음 시를 지으며 미친 듯 노래하네

67. 簡寄尹南皐 〈茶山 丁若鏞〉

聞說華城府	들자니 지금 화성부에
嚴關鐵甕重	단단한 철옹성을 쌓고 있다던데
飛樓臨蝃蝀	날 듯한 누대 무지개에 닿아 있고
綺閣畫蛟龍	화려한 누각에는 교룡을 그렸구려
建業江山麗	건업에 강산이 수려하고
新豊草樹濃	신풍에는 초수가 무성하지
寢園佳氣盛	왕릉에 성서로운 기운 서려 있어
歲植萬株松	일만 주 소나무를 해마다 심는다오

68. 望龍門山 〈茶山 丁若鏞〉

縹渺龍門色	아득한 저 용문산 빛이
終朝在客船	아침 내내 객의 배 안을 비추네
洞深惟見樹	골 깊어 보이는 건 나무뿐이요
雲盡復生煙	구름 멎자 뒤 이어 연기가 난다
早識桃源有	도원이 있는 줄 진작에 알고서도
難辭紫陌緣	서울 거리와 인연을 끊기 어려워
鹿園棲隱處	보이지 않는 곳에 녹원이 있어
悵望好林泉	바라보니 임천이 좋아 보이네

69. 宿金浦郡店 〈梅泉 黃玹〉

斷橋碑作渡	다리 끊어져 비(碑)로 다리 만들고
殘邑樹爲城	고을 피폐해 나무로 성(城) 만들었네
野屋春還白	들판의 집 봄 되면 희게 바뀌고
江天夜更明	강과 하늘 밤되면 더욱 밝아라
月翻衝閘浪	달 번덕이면 갑문과 부딪쳐 물결일고
風轉拽篷聲	바람 바뀌면 배 끌려오는 소리나네
水際多微路	바다 끝 좁은 물길 많아서
挑燈更問程	등불 돋으며 앞길 다시 묻는다

70. 和晋陵陸丞早春遊望 〈杜審言〉

獨有宦遊人	홀로이 나그네 신세되니
偏驚物候新	계절마다 온갖 풍경에 놀라네
雲霞出海曙	구름 노을은 새벽바다에서 나고
梅柳渡江春	매화 버들은 강 건너니 봄이로다
淑氣催黃鳥	화창한 날씨 꾀꼬리 울어 재촉하고
晴光轉綠蘋	따스한 햇빛 마름풀에 뒤척이네
忽聞歌古調	문득 옛 곡조 노래소리 들으니
歸思欲沾巾	돌아갈 생각에 눈물이 수건 적시네

71. 宮中行樂詞 〈李白〉

寒雪梅中盡	찬 눈이 매화 속에서 녹으니
春風柳上歸	봄바람이 버들가지 위로 돌아오네
宮鶯嬌欲醉	궁성 꾀꼬리 교태부리며 봄에 취하여 울고
簷燕語還飛	처마 밑 제비는 지저귀며 또한 날아가네
遲日明歌席	느릿한 해 노래 부르는 자리를 밝게 비추고
新花艷舞衣	새 꽃 춤추는 무희들의 옷을 아름답게 꾸미네
晚來移綵仗	날 저물자 화려한 의장대(儀仗隊)를 옮기니
行樂好光輝	행락은 절정에 달해가는 듯

72. 輞川閑居贈裴秀才迪 〈王維〉

寒山轉蒼翠	찬 산이 푸르슴하게 변하고
秋水日潺湲	가을 물은 날로 졸졸졸 불어가네
倚杖柴門外	지팡이 짚고 사립문 밖에서
臨風聽暮蟬	바람결에 저녁 매미 소리 듣네
渡頭餘落日	나루에는 지는 해가 남아 있고
墟里上孤煙	마을에는 외로운 한 가닥 연기 피어오르네
復值接輿醉	다시 접여의 주량을 만나니
狂歌五柳前	오류 앞에서 미친 듯이 노래 부르네

p.118~119

79. 闕題 〈劉愼虛〉

道由白雲盡	산길은 흰 구름 일어나는 곳에서 다하는데
春與靑溪長	이어서 봄 경치가 푸른 계곡과 더불어 이어진다
時有落花至	때로는 낙화가 강 상류에서 흘러 내려와서는
遠隨流水香	향기를 뿜으며 물따라 흘러 간다
閒門向山路	고요한 산장의 문은 산길을 향해 열려져 있고
深柳讀書堂	산장 안은 무성한 버들로 에워싸인 글방이 있다
幽映每白日	푸른 잎 사이로 스며드는 빛은 항시 맑은 날씨요
淸輝照衣裳	신선한 달빛은 창가에 있는 친구의 옷을 비춘다

p.120~121

80. 破山寺後禪院 〈常建〉

淸晨入古寺	첫 새벽에 옛 절간에 들어가니
初日照高林	해가 떠서 숲을 비춘다
曲逕通幽處	굽은 길이 뚫린 으슥한 곳
禪房花木深	꽃나무 속에 승방이 있다
山光悅鳥性	산빛에 온갖 새들이 울고 있고
潭影空人心	못 그림자는 사람 마음을 슬프게 한다
萬籟此俱寂	모든 것이 소리를 죽이고 있는데
惟餘鐘磬音	오직 종소리만 들린다

※惟聞은 惟餘, 但餘 등으로 된 곳도 있음.

p.122~123

81. 泛黃河 〈孟郊〉

誰開崑崙源	누가 곤륜산 평원에 물길 열어
流出混沌河	혼돈하로 흘러가게 하였나
積雨飛作風	바람이 이니 깃털을 쌓아 놓은 듯 넘실대고
驚龍噴爲波	용이 날아오르듯이 파도를 내뿜는다
湘瑟漫遼絃	상수가에서 거문고소리 처향하게 울리니
越賓鳴咽歌	월나라에서 온 손님 소리치며 쉰 목소리로 노래한다
有恨不可洗	한이 님아도 씻어내시 못하니
虛此來經過	공허하게 이곳을 지나간다

p.124~125

82. 次北固山下 〈王灣〉

客路靑山外	길이 청산 너머에 뻗어 있고
行舟綠水前	배는 푸른 물 위에 떠간다
潮平兩岸濶	물결은 고요한데 양언덕은 보이지 않고
風正一帆懸	바람은 잔잔한데 돛단배가 걸려 있다
海日生殘夜	바다 위에는 날이 새기 전에 해가 뜨고
江春入舊年	강변에는 한 해가 가기 전에 봄이 온다
鄕書何處達	고향 편지를 어느 곳에 전할 것인가
歸鴈洛陽邊	기러기가 낙양땅에 날아간다

p.126~127

83. 江南旅情 〈祖詠〉

楚山不可極	초산(楚山)이 끝이 없어
歸路但蕭條	갈 길이 쓸쓸하다
海色晴看雨	바다는 개었는데 한 곳은 비가 내리고
江聲夜聽潮	파도는 일렁이는데 밤에 밀물이 들어온다
劍留南斗近	몸이 머문 곳이 남두(南斗)의 근방이라
書寄北風遙	편지를 부치자니 북녘 하늘이 멀다
爲報空潭橘	강남(江南)땅의 귤을 보내고 싶으나
無媒寄洛橋	낙교에 가지고 갈 사람이 없다

索 引

編著者 略歷

성명 : 裵 敬 奭
아호 : 연민(硏民) 1961년 釜山生

▪ 수상
- 대한민국미술대전 우수상 수상
- 월간서예대전 우수상 수상
- 한국서도대전 우수상 수상
- 전국서도민전 은상 수상

▪ 심사
- 대한민국미술대전 서예부문 심사
- 포항영일만서예대전 심사
- 운곡서예문인화대전 심사
- 김해미술대전 서예부문 심사
- 대한민국서예문인화대전 심사
- 부산서원연합회서예대전 심사
- 울산미술대전 서예부문 심사
- 월간서예대전 심사
- 탄허선사전국휘호대회 심사
- 청남전국휘호대회 심사
- 경기미술대전 서예부문 심사
- 부산미술대전 서예부문 심사
- 전국서도민전 심사
- 제물포서예문인화대전 심사
- 신사임당이율곡서예대전 심사

▪ 전시출품
- 대한민국미술대전 초대작가전 출품
- 부산미술대전 초대작가전 출품
- 전국서도민전 초대작가전 출품
- 한 · 중 · 일 국제서예교류전 출품
- 국서련 영남지회 한 · 일교류전 출품
- 한국서화초청전 출품
- 부산전각가협회 회원전
- 개인전 및 그룹 회원전 100여회 출품

▪ 현재 활동
- 대한민국미술대전 초대작가(한국미협)
- 부산미술대전 초대작가(부산미협)
- 한국서도대전 초대작가
- 전국서도민전 초대작가
- 청남휘호대회 초대작가
- 월간서예대전 초대작가
- 한국미협 초대작가 부산서화회 부회장 역임
- 한국미술협회 회원
- 부산미술협회 회원
- 부산전각가협회 회장 역임
- 한국서도예술협회 회장
- 문향묵연회, 익우회 회원
- 연민서예원 운영

▪ 번역 출간 및 저서 활동
- 왕탁행초서 및 40여권 중국 원문 번역 출간
- 문인화 화제집 출간

▪ 작품 주요 소장처
- 신촌세브란스 병원
- 부산개성고등학교
- 부산동아고등학교
- 중국 남경대학교
- 일본 시모노세끼고등학교
- 부산경남 본부세관

주소 : 부산광역시 중구 해관로 59-1
 (중앙동 4가 원빌딩 303호 서실)
Mobile. 010-9929-4721

月刊 **書藝文人畵** 法帖시리즈

40 왕탁행서집자한시선

王鐸行書集字漢詩選

2024年 4月 1日 3쇄 발행

저 자 배 경 석

발행처 **書紮文人畵** 서예문인화

등록번호 제300-2001-138

주소 서울시 종로구 인사동길 12, 310호(대일빌딩)

전화 02-732-7091~3 (도서 주문처)

02-738-9880 (본사)

FAX 02-725-5153

홈페이지 www.makebook.net

값 14,000원